中國戲劇出版社編委會——編

# 中國戲曲入門

陳守仁——導讀、編審

中華書局

# 戲曲的前世今生、內裏乾坤

　　不少學者相信戲曲與宗教是傳統中國文化的支柱：要了解傳統文化，就不能迴避戲曲或宗教。無疑，戲曲在古代擔當了傳揚各種資訊的角色，以至在一定程度上，戲曲就是歷史、文學、娛樂、道德、神話、信仰。戲曲人物既是觀眾的影子，他們的成敗也支配了平民百姓對未來美好生活的期盼。

　　今天，假若我對年青人説戲曲曾經是「震撼性」的媒體，或許會引起不少懷疑的目光。

　　戲曲研究先賢王國維先生曾精簡地用「以歌舞演故事」來界定中國戲曲，充分地反映了現代人對戲曲的看法。

　　其實，當戲曲的首個成熟劇種「南戲」形成於北宋末年的 11 世紀時，它在匯聚了漢代百戲、唐代戲弄和北宋雜劇裏所有項目的基礎上，利用了這些如獨唱、對唱、合唱、器樂、扮官、扮男、扮女、扮神鬼、扮野獸、扮物件、吞劍、噴火、走索、摔跤，以至唐詩、宋詞、小説、話本、變文等本來是「九唔搭八」、「各自為政」的項目，作為搬演長篇、具時代性和社會性的故事的手段，成就了能媲美古希臘悲劇、歐洲浪漫派歌劇以至電影的「總體藝術」（Total Art

Form），隨後被元雜劇、明傳奇所繼承，「震撼」地觸動了無數心靈。今天回顧戲曲的輝煌歷史，它當不止於「以歌舞」，而是「以所有藝術手段」，並「震撼地」演故事。

戲曲曾是「震撼性」的藝術形式，但歷來並非每個戲曲劇目都是「震撼性」的。早在戲曲的輝煌時期，便早有唯利是圖、因利成便、因陋就簡的藝人東施效顰，最後把戲曲變成陳腔濫調，令不少觀眾誤解了戲曲的語言「膚淺」、「落後」、「老土」、「冗長」、「吵鬧」、「敷衍」、「說教」、「過時」、「狹隘」，因而卻步。這告訴我們，任何偉大的藝術形式，都難逃避生、老、病、死的里程。當一天戲曲面臨「以陳腔濫調作無病呻吟」時，必會受到群眾的唾棄。

也由於戲曲潛在的「震撼性」，歷來當權者對它既愛又恨，很多劇作被禁演的同時，不少劇作家也曾因作品隱含諷刺而受到不同程度的懲罰，清代創作《桃花扇》的孔尚任便因曲文寓意反清而被免官。1966 至 1976 年震撼中國的「文化大革命」，當時江青等「四人幫」刻意發展「革命現代京劇」作為全國性的唯一劇種，致使不少地方劇種名存實亡。他們倒台後，那些歌功頌德的樣板戲都被淘汰了。

誠然，自從電影在 19 至 20 世紀於全球興起和普及後，雖然戲曲已無法執「總體藝術」的「牛耳」，但不少戲曲劇種也成功地摸索到自己的道路，具有心思、誠意的劇目仍然觸動著我們的心靈。道路的摸索令有些劇種和劇作變得保守，使戲曲揚棄了「以所有藝術手段演故事」的本性、否定了不斷擁抱新生事物的本來面目，並忘記了「震撼性」的初衷。

　　正因戲曲曾經是「以所有藝術手段演故事」的「總體藝術」，它的起源、歷史、語言、發展，是值得我們這些中國文化的熱愛者花時間去理解的。

　　究竟把戲曲界定為「以歌舞演故事」、「以唱、做、念、打演故事」還是「以所有藝術手段演故事」多少反映了我們對當代戲曲的期盼。這個期盼，也只能建基於對戲曲的「前世今生」和「內裏乾坤」的透徹理解。

<div align="right">

陳守仁

2019 年 12 月

</div>

第一章

戲曲的

起承 ————————

轉 合

# 戲曲起源及形成

## 原始歌舞

　　中國戲曲經歷了漫長的發展過程，在 12 世紀左右也就是宋金時期已具有完整的形態，宋代開始有了「戲曲」的稱謂，但戲曲的起源卻可以追溯到先秦的樂舞，及更早的原始人類部落的歌舞。

　　戲曲本身是一種表演，它要求表演者扮演一定的角色，這裏面就包含了「模仿」、「還原」的元素，而原始歌舞也是通過再現當時的生活場景以及祭祀活動而產生和形成的，這其中就有了「擬態性」與「象徵性」這些戲劇特徵。

　　從《尚書·堯典》記載的「予擊石拊石，百獸率舞」，到《呂氏春秋·古樂》記載「昔葛天氏之樂，三人操牛尾，投足以歌八闋」，可以看出原始歌舞不僅反映了原始部落對生活的反映與祈願，還帶有宗教意味，折射出祭祀的觀念。

　　隨着原始社會祭祀儀式的發展，開始出現專門的主持

者，即「巫覡」。《說文解字》說：「巫，祝也，女能事無形，乃是以舞降神者也。」巫是女性，覡是男性，巫覡起到了上傳下達的作用，他們既可以上傳民意，又可以下達神的旨意。祭祀時，巫覡會裝扮成神靈的樣子，載歌載舞。

## 優孟衣冠

「優」是在巫覡之後發展而來，雖然也是由祭祀儀式產生，但是優只娛人而不娛神，因此他的地位是不如巫覡的。優的職能主要是進行歌舞、逗樂、滑稽表演等，其中善於歌舞的叫「倡優」，擅長演奏器樂的叫「伶優」，擅長調笑的叫「俳優」。除了這些長處和作用之外，優伶還有一個重要的職能，就是向帝王進行諷諫。

在眾多的有關優人的故事中，流傳最廣的是「優孟衣冠」。司馬遷在《史記‧滑稽列傳》中講述了優孟裝扮成楚相孫叔敖的故事。孫叔敖死後，優孟穿着孫叔敖的衣服，模仿他的言語、動作，向莊王進諫。莊王大吃一驚，以為孫叔敖活過來了，優孟說：「孫叔敖幫助楚國稱霸，但是他死後，他的兒子卻貧窮無法生活。」這下莊王明白了優孟的裝扮及用義，於是，對孫叔敖的兒子封了「寢丘四百戶」。

優孟衣冠的故事，有裝扮，亦有提前設計好的動作、語言，已經包含了一些戲劇表演的因素。這些原始歌舞，以及巫覡、優伶的表演，都為戲曲後來的進一步發展奠定了基礎。

俳優俑

大通縣舞蹈紋彩陶盆

## 角抵戲

秦漢時期，出現了「角抵戲」，它包含了音樂、舞蹈、雜技等藝術形式，也被稱為「百戲」。這個時代百戲的各種技藝表演，都與戲劇關係密切。

「角抵」是秦漢時期宮廷的表演技藝，它本來是一種通過角力的強弱來決定勝負的表演，後來演變成了有一定故事情節的「角抵戲」。《東海黃公》就是其中的一部。

東晉葛洪在《西京雜記》中具體記載了《東海黃公》的故事。東海人黃公在年輕時學過法術，能夠降蛇御虎。後來，秦末時期又前往東海降白虎，因為年老無力，無法施展法術，被老虎殺死。在這個故事中分別由人裝扮成黃公和老虎，並按照規定的情節、結局來表演，且故事內容都是提前設計的。可見，角抵戲已經帶有一定的戲劇因素，並且開始走上戲劇化的道路。

瓦舍

四川成都漢百戲畫像傳

## 歌舞戲與參軍戲

　　南北朝時期，百戲的演出場所更加多元，演出也更加頻繁。這種集中演出的形式，促進了各種藝術形式的交流與合作，產生了歌舞戲。在北齊，有《代面》、《踏搖娘》這類的歌舞戲。北齊傳奇英雄蘭陵王的裝扮是「戲者衣紫，腰金，執鞭也」，《代面》是用歌舞的形式來表現蘭陵王戴面具英勇殺敵的情節。從中我們可以看出，《代面》的表演已經有了規定的裝扮和動作。

　　隋唐時期，歌舞戲進一步發展，同時也出現了「參軍戲」。參軍戲繼承了之前優人諷諫的傳統，以調弄、戲謔的表演講述故事。參軍戲有兩個角色，被戲弄者為「參軍」，戲弄者叫「蒼鶻」，這實際上是構成了「行當」。所以說，從參軍戲開始，中國戲劇裏有了行當腳色之分。

　　除了歌舞戲、參軍戲之外，唐代的說唱藝術也逐漸興起，說書、講經成為備受歡迎的娛樂方式。唐代佛教的盛行，推動了說書、講史與講唱話本的繁榮。在說唱過程中，為了突

出情節的生動性和效果的逼真性，常常分角色來模擬人物的對話與情態。

　　民間歌舞、滑稽戲、説唱藝術構成了中國戲曲的源頭。今天的戲曲仍然可見這三者結合的痕跡。

戲曲加油站

　　《踏搖娘》講述一名姓蘇的男子，相貌醜陋，好喝酒。每次喝醉之後就毆打妻子。妻子非常傷心，於是用唱和説白的方式，一邊走一邊向鄰里哭訴自己的遭遇。

　　唐朝崔令欽的《教坊記》就有這樣一段記載：「北齊有人姓蘇，自號為郎中，嗜飲釀酒，每醉輒毆其妻。妻銜悲，訴於鄰里。時人弄之；丈夫着婦人衣，徐行入場；行歌，每一疊，旁人齊聲和之雲：『踏謠』；以其且步且歌，故謂之『踏謠』；以其稱冤，故言苦。及其夫至，則作毆鬥之狀，以笑樂。」從這裏可以看出，在表演的時候，丈夫是由男性扮演，妻子亦是由男人扮成女人進行表演。整個故事有衝突和結尾，又有一人唱眾人和的方式，載歌載舞，表現了妻子的情感。

戲曲香港站

　　今天學者推斷原始歌舞、祭祀活動與巫術儀式可能早在距今幾萬年前的新石器時代已經存在。也就是說，戲曲的雛型可能已見於新石器時代。有趣的是，在今天香港粵劇戲班仍然不時上演的《祭白虎》裏，我們可以窺見原始舞蹈、祭祀活動和巫術儀式的痕跡。香港粵劇戲班習俗規定，每逢戲台搭建在一塊從未用作搭台的土地上，戲班成員在戲棚裏不能開口說話或演出，直至《祭白虎》的「破台儀式」完成，以避免受到白虎的傷害。演出的情節主要是先用生豬肉祭祀「白虎」，再由扮演「武財神」的演員降伏扮演「白虎」的演員。全劇長約三至五分鐘，以「默劇」形式演出，只用敲擊襯托，兼有漢代「角抵戲」、《東海黃公》的餘音。

# 戲 曲 的 成 熟 與 發 展

## •••• 一、南戲

　　時間進入到 12 世紀，在宋雜劇、歌舞小戲、唐宋曲子、說唱藝術的基礎上，形成了一種新的表演藝術形式——南戲，又稱「戲文」。最早的南戲作品有《趙貞女蔡二郎》、《王魁負桂英》等。元末明初流行的《荊釵記》、《劉知遠白兔記》、《拜月亭記》和《殺狗記》，被稱為「四大南戲」，是當時南戲的代表作品。《琵琶記》是南戲發展的頂峰，由溫州瑞安人高則誠編撰，是據南宋流傳的《趙貞女蔡二郎》戲文為藍本的。南戲的出現標誌着中國戲曲真正的形成。

### 《張協狀元》

　　《張協狀元》是唯一完整保存至今的南宋戲文，講的是張協與貧女成親，並在貧女的幫助下進京考試，高中狀元。貧女得知後進京尋夫，張協竟嫌貧女「貌陋身卑」，拒絕相認，欲將貧女殺害。後來貧女被高官王德用所救，收為義女。後來，張協託媒人向王德用的女兒提親，在新婚之夜，才知

新娘竟便是以前的妻子。經各人勸解，貧女最終原諒了張協。

《張協狀元》情節跌宕起伏，故事曲折宛轉，整部戲都對貧女充滿同情。像這類描寫男子發跡後負心的戲在當時有很多，這表明書生負心婚變現象在當時已經相當普遍，因此展現書生貪新棄舊、攀龍附鳳的行為的戲，讓市民階層尤為關注。

宋元南戲的劇本大多出自落第文人和藝人之手，他們疾惡如仇，愛憎分明。其作品大多反映了尖銳複雜的社會矛盾，體現了對英雄、愛國者的歌頌和對反抗者、弱者的同情。

宋代南戲的腳色行當為生、旦、淨、末、丑，它是在宋雜劇的基礎上發展而來的，深受説唱藝術的影響。但《張協狀元》不僅是講唱，更是相當成熟的戲曲劇作。這個劇本已經不是話本，而是代言體的人物台詞，這就使之具備了戲劇的條件，從而開啟了中國戲劇的光輝道路。

---

**戲曲加油站**

### 永樂大典戲文三種

早期南戲《張協狀元》、《宦門子弟錯立身》、《小孫屠》三部作品在明代被收入《永樂大典》裏，唯八國聯軍入侵北京時，整套典籍被劫。1920 年由葉恭綽從倫敦購回《永樂大典》第 13991 卷，裏面就有以上這三種戲文。1931 年，古今小品書籍印行會刊印，題名《永樂大典戲文三種》。抗日戰爭勝利後，原書一度不知所蹤，後飄落至台灣，現藏於台北國家圖書館。

---

## 《 琵 琶 記 》

　　《琵琶記》的作者高明，字則誠，號菜根道人，今浙江瑞安人。《琵琶記》的前身是宋代戲文《趙貞女蔡二郎》。高明的《琵琶記》寫作宗旨是「不關風化體，縱好也徒然」，可見他對作品中傳達出的思想對民眾教化作用的關注。

　　《琵琶記》主要講述書生蔡伯喈與趙五娘的故事。書生蔡伯喈在與趙五娘婚後想過安定生活，其父蔡公不從，蔡伯喈被逼趕考。高中狀元後，奉旨被牛丞相招為女婿。蔡伯喈以父母年邁，需回家盡孝為由，欲辭婚、辭官，但牛丞相與皇帝不允，強迫其滯留京城。自伯喈離家後，家裏遇到饑荒，父母雙亡，趙五娘一路行乞進京尋夫，歷盡艱辛最後終於找到伯喈，夫妻團圓。《琵琶記》基本上繼承了《趙貞女蔡二郎》故事的框架，保留了趙貞女的「有貞有烈」的人格形象。但對蔡伯喈的形象做了全面的改造，讓他成為「全忠全孝」的書生典型。

　　早期南戲大多出於落第文人和藝人之手，藝術上比較粗糙，其文學性遠遜於北雜劇；而《琵琶記》則借鑒和吸收了雜劇創作的文學成就，語言清麗，配合人物不同的處境和兩條戲劇線索展開描述，因而取得了很大的成功。它所採用的雙線結構，成為後來傳奇創作的固定範式。其曲律也成為名家曲譜選錄的重要篇目。可以説，整個明代戲曲都可以看到受《琵琶記》影響的痕跡，所以後人稱《琵琶記》為「詞曲之祖」。

1956 年 1 月 19 日，由粵劇名伶任劍輝、白雪仙領導的「利榮華劇團」在利舞臺戲院首演了由一代編劇奇才唐滌生改編的粵劇《琵琶記》。據説這個版本在結局時，原先採用了男主角蔡伯喈與趙五娘團圓而兼娶牛丞相的千金。1969 年，另一個編劇家葉紹德改編唐氏版本時，安排了牛小姐因尊敬五娘的堅貞、癡情和毅力，甘願放棄伯喈，以切合當時香港一夫一妻和男女平等的法律和道德準則。

## 二、元雜劇

　　在南方的南戲興起之時，北方出現了雜劇。元朝時期，雜劇在宋雜劇、金院本基礎上，形成了以元代散曲為音樂來演唱的新形式，被稱為「元雜劇」。元雜劇是中國戲曲發展的第一個高峰，湧現出眾多作家與作品。其中馬致遠的《漢宮秋》、白樸的《牆頭馬上》、鄭光祖的《倩女離魂》、紀君祥的《趙氏孤兒》等，都是元雜劇的優秀作品，它們風格多樣，題材各異。

　　元雜劇是一種成熟的戲劇形式，它有着獨特的劇本體制，通常結構是「四折一楔子」。每一折戲是劇情發展的一

個段落，四折構成了開端、發展、高潮、結尾。在四折戲外，為了交代情節或貫穿線索，往往在全劇之首或折與折之間，加上一小段獨立的戲，稱為「楔子」。楔子可以安排在開場之前，也可以置於各折之間。元雜劇一般是一人主唱，分為「末本」與「旦本」。末是扮演男性戲劇人物，如《漢宮秋》中的漢元帝；旦則是扮演女性戲劇人物，如《竇娥冤》中的竇娥。

## 關漢卿與《竇娥冤》

提到元雜劇，就不得不提關漢卿。在元朝統治中國的最初三十多年間，沒有科舉取士制度，文人的文學才華沒有施展的機會，而當時戲劇娛樂十分興盛，文人們便開始投身於戲劇創作當中，關漢卿就是其中的一員。

關漢卿是中國文學史和戲劇史上一位偉大的作家，被稱為「驅梨園領袖，總編修師首，撚雜劇班頭」。他是元代最為多產的劇作者，一生創作雜劇 67 部，現存 18 部，他的劇作為元雜劇的繁榮與發展打下了堅實的基礎。代表作有《竇娥冤》、《救風塵》、《望江亭》、《拜月亭》、《魯齋郎》、《單刀會》、《調風月》等。其晚年創作的《竇娥冤》尤為經典。這部作品後來流傳甚廣，在 19 世紀中葉，《竇娥冤》就已被翻譯介紹到歐洲。王國維在《宋元戲曲考》中評價關漢卿「自鑄偉詞，而其言曲盡人情，字字本色，故當為元曲第一人」。

《竇娥冤》的劇情是：一位窮書生竇天章為還高利貸，將女兒竇娥抵給鄰居蔡婆婆做童養媳。不出兩年，竇娥的夫

君早死，地痞張驢兒逼蔡婆婆將竇娥許配與他，遭到拒絕後，張將毒藥下在湯中，要毒死蔡婆婆，結果誤毒死了自己的父親。張驢兒見逼迫竇娥不成，便反誣其下毒，昏官最後竟判竇娥有罪，將其處斬。竇娥臨終發下了「血濺白練、六月飛雪、亢旱三年」的誓願，皆得以應驗。竇天章最後科場中第，榮任高官，到楚州巡查，夢見竇娥的鬼魂向他哭訴。最後查明原委，為女兒平反昭雪。

《竇娥冤》全劇為四折一楔子，前三折是全劇矛盾衝突的高潮部分，寫竇娥被押赴刑場處決的悲慘情景，揭露了元代吏治的腐敗殘酷，反映了當時的社會黑暗，歌頌了竇娥的善良心靈和反抗精神。至今，京劇、梆子、崑曲等眾多劇種在舞台上都有以《竇娥冤》改編的劇目演出，足見《竇娥冤》在中國戲曲舞台的影響力。

**戲曲香港站**

　　1956 年 9 月 17 日，由粵劇名伶芳艷芬、任劍輝、梁醒波、半日安領導的「新豔陽劇團」在利舞臺戲院首演了唐滌生按《竇娥冤》和《金鎖記》改編的《六月雪》。由於受到觀眾熱烈歡迎，此劇在 1959 年拍成電影，仍由芳、任主演。唐氏版本根據京劇大師梅蘭芳的《斬竇娥》，加入了「蔡昌宗」為竇娥的丈夫，最後高中，為蒙冤被判斬刑的竇娥翻案。

## 《竇娥冤》選段

【滾繡球】

有日月朝暮懸，有鬼神掌着生死權。

天地也，只合把清濁分辨，

可怎生糊突了盜蹠顏淵？

為善的受貧窮更命短，造惡的享富貴又壽延。

天地也！

做得個怕硬欺軟，卻原來也這般順水推船！

地也，你不分好歹何為地！

天也，你錯勘賢愚枉做天！

哎，只落得兩淚漣漣。

**元曲四大家**

「元曲四大家」指關漢卿、白樸、馬致遠、鄭光祖四位元代雜劇作家，他們各自代表了元代不同時期、不同流派雜劇創作的成就。近代王國維的《宋元戲曲史》中說：「元代曲家，自明以來，稱關、馬、鄭、白，然以其年代及造詣論之，寧稱關、白、馬、鄭為妥也。關漢卿一空倚傍，自鑄偉詞，而其言曲盡人情，字字本色，故當為元人第一」。

## 王實甫與《西廂記》

除了《竇娥冤》，元雜劇裏另一部流傳甚廣的作品，就是王實甫的《西廂記》了。「碧雲天，黃花地，西風緊，北雁南飛。曉來誰染霜林醉？總是離人淚。」「願普天下有情的（都）成（了）眷屬。」這些經典唱詞，就是出自王實甫的《西廂記》。

《西廂記》是中國戲曲史上最重要的愛情題材劇作之一，這部作品塑造了可愛矜持的崔鶯鶯、專情癡心的張生、熱情聰明的紅娘等形象。張生與崔鶯鶯衝破封建禮教的束縛，在紅娘的幫助下，有情人終成眷屬。「紅娘」也從一個戲劇的角色名稱，升級為中國人心中「媒人」的代稱，可見這部戲的影響。《西廂記》華麗優美的曲詞、追求自由的思想，受到各朝男女青年的喜愛，被譽為「西廂記天下奪魁」，

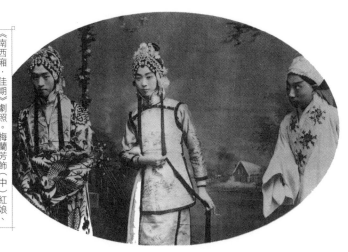

《南西廂·佳期》劇照。梅蘭芳飾（中）紅娘、姚玉芙（左）飾鶯鶯、姜妙香（右）飾張生。

在曹雪芹的《紅樓夢》中，林黛玉讚其為「曲詞警人，餘香滿口」。

《西廂記》的故事來源於唐代元稹的小說《鶯鶯傳》，後來金朝的董解元創作了《西廂記諸宮調》，而王實甫的《西廂記》就是在董解元《西廂記》的基礎上創作而來的。

元雜劇一般是以「一本四折」來表現一個完整的故事，而《西廂記》沒有遵照元雜劇「四折一楔子」的慣例，共有五本二十一折。同時《西廂記》也突破了元雜劇一人主唱的固定模式，如第一本第四折，張生演唱了數曲後，【錦上花】一曲由鶯鶯唱，【么篇】由紅娘唱。

## 京劇《西廂記 · 哭宴》選段

碧雲天,黃花地,西風緊,
北雁南翔。
問曉來誰染得霜林絳?
總是離人淚千行。
成就遲,分別早,叫人惆悵,
繫不住駿馬兒空有這柳絲長。
驅香車與我把馬兒趕上,
那疏林也與我掛住了斜陽。
好叫我與張郎把知心話講,
遠望那十里亭痛斷人腸。

戲曲香港站

　　1955 年 12 月 23 日，名伶何非凡、白雪仙領導「利榮華劇團」在利舞臺戲院首演由唐滌生改編的《西廂記》。據說，何非凡在劇中用唱「官話」的「古腔」唱出《西廂待月》一曲，迷倒了不少香港戲迷。自此，《西廂待月》也成為了「凡腔」的代表曲目。

# 戲曲文學的高峰與崑曲時代

## ···· 一、明清傳奇

在雜劇不斷改革的同時，南戲也在逐漸吸收北曲的元素，讓自身更加完善與規範。進入明代以後，南北曲的交流更加頻繁，於是，這樣一種以南曲為主，吸收了一定北曲成分的新的戲曲樣式「傳奇」產生了。

明清傳奇繼承南戲體制，一般是長篇巨製，少則二三十齣，多則四五十齣，劇中行當角色齊全。這樣長的篇幅，可以容納豐富的故事內容，編織複雜的戲劇衝突，細膩地刻畫人物。但是傳奇與宋元南戲相比，很多方面都有所變化。明清傳奇大多是文人所作，相比於南戲，語言更加精緻典雅，並將文人的價值觀念和儒家道德規範融入作品中。在音樂方面，明清傳奇的每個登場人物都可以唱，除獨唱外還有對唱、齊唱。

## 臨川四夢

「臨川四夢」是指劇作家湯顯祖的《牡丹亭》（又名《還魂記》）、《紫釵記》、《邯鄲記》、《南柯記》四部劇作。前兩部是愛情題材劇目，後兩部反映的是傳統社會文人的理想與現實之間的衝突。四劇皆有夢境戲分，因而被統稱為「臨川四夢」。

《牡丹亭》描寫了杜麗娘因夢生情，傷情而死；人鬼相戀，起死回生，終於與柳夢梅永結同心的癡情故事。

《紫釵記》講述了霍小玉與書生李益相愛，卻被盧太尉設局陷害，幸得豪俠黃衫客從中相助，消除二人誤會，是一部描繪悲歡離合的劇作。

《邯鄲記》寫邯鄲盧生夢中娶妻、中狀元，建功勳於朝廷，後遭陷害被放逐，再度返朝做宰相。死後醒來，方知只是一場黃粱夢。

《南柯記》講述了書生淳於棼夢見自己成為大槐安國駙馬，並任南柯太守，盡享榮華富貴。夢醒才知大槐安國只是樹下蟻穴，從而得到頓悟，而皈依佛門的故事。

# 湯 顯 祖 與 《 牡 丹 亭 》

萬曆年間，迎來了明傳奇創作的高峰期，在萬曆年間的眾多作家作品中，最有成就的就是湯顯祖和他的「臨川四夢」。

「情不知所起，一往而深，生者可以死，死可以生。生而不可與死，死而不可復生者，皆非情之至也。」這是湯顯祖在《牡丹亭》的題記，體現了湯顯祖所追求的「至情」觀。

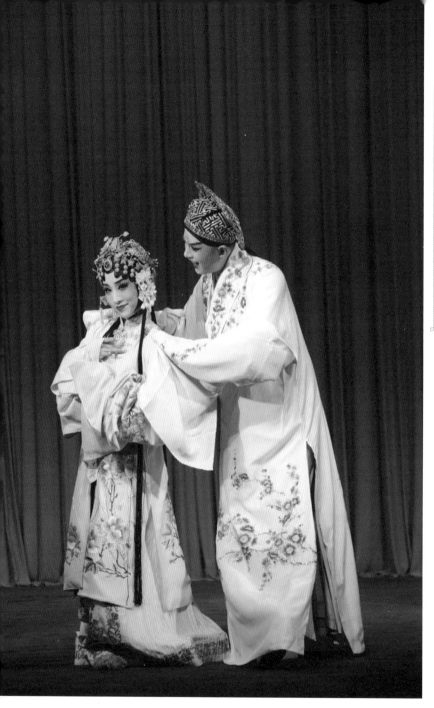

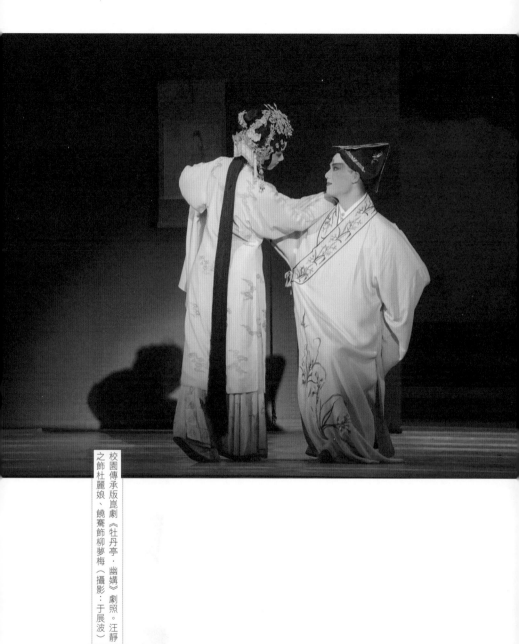

《牡丹亭》又名《還魂記》，是湯顯祖的代表作，也是他一生最得意之作。他曾説過：「吾一生四夢，得意處唯在《牡丹》。」《牡丹亭》創作於 1598 年，共兩卷，五十五齣，描寫杜麗娘和柳夢梅的愛情故事。南安杜太守之女杜麗娘因學了《詩經・關雎》而傷春、尋春、驚夢、尋夢，為愛而死，又因愛而生，最終杜麗娘和柳夢梅二人終成眷屬。

　　《牡丹亭》塑造了一個為愛癡情、為愛可以出生入死的杜麗娘的形象，她衝破了傳統的封建禮教的束縛，追求真愛。湯顯祖筆下的杜麗娘的形象因此也散發着自由、個性的光輝。「不到園林，怎知春色如許」，杜麗娘到了園林，看到滿園春色，感懷天地而有所夢，內心煥發出對真情的追求，最終找到了真愛，成就了這浪漫主義的愛情故事。

　　在今天的舞台上，《牡丹亭》仍然深受歡迎，因為人們那顆追求真愛、渴望自由的心靈，從古至今都沒有變過。崑曲舞台上常演的有《牡丹亭》中的〈鬧學〉、〈遊園〉、〈驚夢〉、〈尋夢〉、〈拾畫〉、〈冥判〉、〈幽媾〉等幾折。

## 《長生殿》與《桃花扇》

洪昇的《長生殿》和孔尚任的《桃花扇》是明清傳奇的巔峰之作。兩位劇作家洪昇和孔尚任也被稱為「南洪北孔」。

唐明皇李隆基與楊玉環的愛情故事家喻戶曉，而洪昇的《長生殿》卻借國家興亡之事，來突出在國家面前李楊二人的離合之情，讓這份愛情更多了幾分悲壯與無奈。《長生殿》無疑是一部偉大的作品，它將唐明皇與楊貴妃的愛情放置在亂世中展開，愛情與政治的對立與衝突，使唐明皇處於矛盾無法調和的鬥爭中，身為一國之君，但也只能眼睜睜看着心愛的人香消玉殞，這份無奈與愧疚無法言喻。

《桃花扇》講述明末反對閹黨的復社成員侯方域，在南京舊院結識了秦淮歌妓李香君，共訂婚約。訂婚之日侯方域題詩扇贈予香君，作為信物；閹黨餘孽阮大鋮暗送妝奩用以拉攏侯方域，被李香君識破圈套，阮大鋮懷恨在心。南明王朝建立後，阮大鋮誣告侯方域，迫使他逃離南京。得勢的阮大鋮欲強迫李香君改嫁黨羽田仰，李香君殉情拒婚，血濺定情詩扇，友人楊龍友將扇上血跡點染成折枝桃花，故名桃花扇。後來南明滅亡，侯、李在白雲庵重逢。國已破、家不在，張道士撕破桃花扇，一聲斷喝驚醒二人，雙雙出家入道。

《桃花扇》是一部最接近歷史真實的歷史劇。為了使內容符合史實，孔尚任對南明史做了詳細的了解和探究，還親自遊覽了白雲庵和秦淮河，認定基本上是「實人實事，有根有據」，他將歷史真實與藝術創造有機地結合起來，如劇中老贊禮所説：「當年真如戲，今日戲如真。」

與《長生殿》「借興亡之事，寫離合之情」不同，《桃花扇》是「借離合之情，寫興亡之感」，通過李香君與侯方域兩個人物之間的悲歡離合，來揭示整個南明王朝的鬥爭。

　　明清傳奇在《長生殿》和《桃花扇》這兩部作品上達到了高峰。除此之外，明清傳奇也湧現出了許多其他優秀的作家作品。如：李開先的《鳴鳳記》、梁辰魚的《浣紗記》、沈璟的《義俠記》、徐渭的《四聲猿》、高濂的《玉簪記》、李玉的「一人永佔」（《一捧雪》、《人獸關》、《永團圓》、《佔花魁》）、朱素臣的《十五貫》等，都十分具有影響力，很多劇目至今仍活躍在舞台上。

## 崑曲《牡丹亭·遊園》選段

### 【步步嬌】

杜麗娘：裊晴絲吹來閒庭院。

春香　：請小姐梳妝。

杜麗娘：搖漾春如線，

　　　　停半晌，整花鈿，

　　　　沒揣菱花偷人半面，

　　　　迤逗的彩雲偏，

　　　　我步香閨怎便把全身現。

春香　：小姐今日穿戴的好。

### 【醉扶歸】

杜麗娘：你道翠生生出落的裙衫兒茜，

　　　　艷晶晶花簪八寶鈿，

　　　　可知我一生愛好是天然。

春香　：請小姐出閣。

杜麗娘：恰三春好處無人見，

　　　　不提防沉魚落雁鳥驚喧，

　　　　則怕的羞花閉月花愁顫。

## ⠿⠿⠿ 二、婉轉美妙的崑曲

　　崑曲原名「崑山腔」、「崑腔」，是中國古老的戲曲聲腔、劇種，因發源於江蘇崑山而得名。崑曲被稱為「百戲之母」，許多地方劇種，像晉劇、蒲劇、上黨戲、湘劇、川劇、贛劇、桂劇、邕劇、越劇、粵劇、閩劇、婺劇、滇劇等，都受過崑劇藝術多方面的影響和滋養。在 18 世紀的後期，地方戲興起，崑曲由於過於文雅和繁複，便呈衰落趨勢。2001 年，崑曲獲得聯合國教科文組織頒發的第一批「人類口頭和非物質文化遺產代表作」稱號，崑曲也成為中國戲曲劇種中，第一個入選該名錄的劇種。

　　崑曲的表演擁有一整套「載歌載舞」的嚴謹的表演形式，最大的特點是抒情性強、動作細膩，歌唱與舞蹈結合得巧妙而和諧，將歌、舞等各種表演手段相互配合，更充分細膩地表達感情。

　　明清時代崑曲產生了眾多的優秀劇目，這些劇目不僅僅是文本上的傳世名著，也成為舞台上的經典之作，今天在崑曲舞台上的代表劇目仍然是當時的經典作品。常演劇目有《牡丹亭》、《紫釵記》、《邯鄲記》、《南柯記》、《玉簪記》、《風箏誤》《十五貫》、《桃花扇》、《長生殿》等，另外，還有一些著名的折子戲，如〈刀會〉、〈藏舟〉、〈癡夢〉、〈秋江〉、〈思凡〉、〈斷橋〉等。

1956 年香港粵劇圈的盛事是「仙鳳鳴劇團」於 6 月創立。同年 11 月，唐滌生首度嘗試把古典劇目移植到粵劇，改編成粵劇《牡丹亭驚夢》，由任劍輝、白雪仙首演。據說，當時雖然不大叫座，但唐滌生稱讚白雪仙「把她原有的靈性溶化在杜麗娘身上」，使杜麗娘「復活於觀眾之前」。翌年 8 月 30 日，任、白又首演了唐滌生改編的《紫釵記》。今天，這兩個戲都已成為香港粵劇的常演劇目。

《桃花扇》有多個粵劇舞台和電影版本。現存最早的電影版本是戰前著名導演麥嘯霞 1940 年編、導，由鄭孟霞、鄭生主演的《血濺桃花扇》，近乎把《桃花扇》的主要情節改編成發生在抗日戰爭期間的時裝故事。1961 年，林鳳、羅劍郎、林家聲主演，周詩祿導演的電影《桃花扇》在不少細節上偏離了原著。1990 年由楚原導演，紅線女、羅家寶、阮兆輝、尹飛燕主演的電影《李香君》則較為忠於原作。2001 年，香港編劇家楊智深重新改編的舞台版《桃花扇》，由名伶文千歲和陳好逑主演。

# 京 劇 的 誕 生 與 地 方 戲 的 形 成

## ···· 一、花雅之爭與京劇的誕生

　　崑曲傳奇深受士大夫文人階層的喜愛，它的文辭典雅華麗，精神內涵豐富。但是在普通市民階層中卻很難引起共鳴。當時，崑腔被稱為「雅部」，其他弋陽腔、秦腔、梆子、羅羅腔等被視為「花部」。明末清初，各地方聲腔蓬勃發展，對當時只崇尚崑曲的主流審美趣味形成強有力的挑戰。花部戲曲演出市場的繁榮，足以與雅部分庭抗禮，於是，出現了所謂的「花雅之爭」現象。喜愛崑曲的王公貴族對來自鄉野的花部採取鄙夷的姿態，朝廷多次頒佈禁令，壓制花部。儘管如此，花部以其熾熱的表演、通俗的故事、高超的技藝表演，滿足了市民階層的趣味和審美，逐漸在花雅之爭中佔了上風。

　　清代各地方聲腔如雨後春筍般湧現，其中最具影響力和代表性的就是京劇。乾隆五十五年，為慶祝乾隆皇帝的八十壽誕，揚州官府召集徽班三慶班進京賀壽。在三慶班之後，

又陸續有四喜、春台、和春等徽班進京演出，在北京形成了知名的「四大徽班」。徽班進京，逐漸打開了京城市場的演出局面。後來漢劇演員也進入北京演出，加上當時已在京城站穩腳跟的徽班，它們相互吸收、交流，再加上從崑曲、秦腔等劇種中汲取養分，終於形成了京劇這個獨特的聲腔劇種，並逐漸發展成最受歡迎的劇種之一，流行於全國。

戲曲加油站

### 四大徽班

　　「徽班」是指演徽調的戲班，清朝中期興起於安徽、江蘇等地，以唱「二黃」聲腔為主，兼唱崑曲、梆子等，徽調在南方非常受歡迎，有許多著名的徽班。其中最著名的是三慶班、四喜班、春台班、和春班，被稱為「四大徽班」。四大徽班在表演上各有所長、各具特色。當時有這樣的讚譽：「三慶的軸子、四喜的曲子、春台的孩子、和春的把子。」「軸子」，是說三慶班擅長演有頭有尾的整本大戲。「曲子」是指崑曲，是說四喜班擅長演崑腔的劇目。「孩子」指的是童伶，是說春台班的演員以青少年為主，朝氣蓬勃。「把子」是指武戲，是說和春班的武戲火爆，很受歡迎。

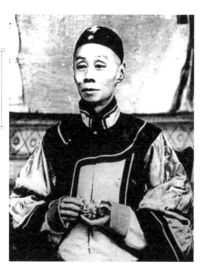

京劇大師譚鑫培

四大名旦（左起：程硯秋、尚小雲、梅蘭芳、荀慧生）

## 京劇三鼎甲

「三鼎甲」是清朝科舉制度中，殿試考中前三名（狀元，榜眼，探花）的榮譽稱號。「京劇三鼎甲」指的是京劇形成初期，第一代演員中的三位傑出老生人才：程長庚、余三勝、張二奎。余三勝成名最早，隸屬春台班，代表漢（漢調）派；張二奎接着成名，隸屬四喜班，代表京派；程長庚成名較晚，隸屬三慶班，代表徽（徽調）派。但程長庚後來居上，在早期京劇史上威望最高，影響最大。

京劇有着豐富的表演劇目，從家國情懷、公案神鬼到兒女情長，都是其擅長表現的題材，尤其是英雄傳奇、政治軍事紛爭的劇目，更受大眾喜愛。相較於整本戲，京劇演出更多是以折子戲的形式上演。

清末民初，京劇從形成期進入成熟期，代表人物為譚鑫培、汪桂芬、孫菊仙。其中譚鑫培將京劇藝術推進到新的境界，創造出獨具演唱藝術風格的「譚派」，形成了「無腔不學譚」的局面。之後京劇優秀演員大量湧現，出現了「四大名旦」、「四小名旦」、「四大鬚生」，京劇呈現出流派紛呈、人才濟濟的繁盛局面。

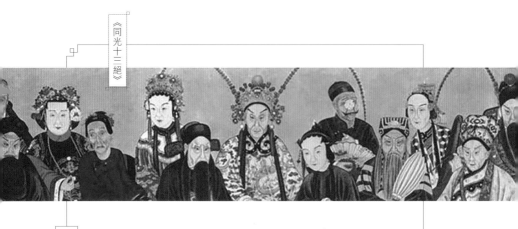

《同光十三絕》

**戲曲加油站**

　　《同光十三絕》是晚清畫師沈蓉圃繪製於清光緒年間的工筆寫生戲畫像，該畫繪有老生、武生、小生、青衣、花旦、老旦、丑角，均是畫家選擇的清代同治、光緒年間徽調、崑腔的徽班進京後揚名的 13 位著名京劇演員。程長庚、譚鑫培、楊月樓等名家都在其中。這幅畫為研究京劇早期的服飾、扮相和各行角色的藝術特徵留下了極為珍貴的形象資料。

**戲曲香港站**

　　把京劇視為粵劇的起源是不對的說法。雖然京劇所用的西皮、二黃在一定程度上近似粵劇的梆子和二黃，但這兩個劇種其實是在各自形成的階段中，分別從徽劇、漢劇等劇種吸收梆子和二黃板腔。1918 年，粵劇名伶貴妃文到北京、上海接觸了梅蘭芳、尚小雲等紅伶。當時梅蘭芳正以《嫦娥奔月》轟動一時，貴妃文便學習了其中的絕技，並把這劇本帶回廣州改編為同名粵劇，在劇本編排和服裝、佈景上，均以京劇版本為藍本，而詞、曲、腔、調仍採用粵劇，結果受到觀眾空前的歡迎。後來，粵劇改革者薛覺先、馬師曾、陳非儂等名伶相繼從京劇吸收戲服、化妝、機關佈景、劇目、武打功夫、敲擊樂器和鑼鼓程式，遂形成了「粵劇起源自京劇」的錯覺。

## 京劇《三家店》選段

將身兒來至在大街口，
尊一聲過往賓朋聽從頭：
一不是響馬並賊寇，
二不是歹人把城偷。
楊林與我來爭鬥，
因此上發配到登州。
捨不得太爺的恩情厚，
捨不得衙役們眾班頭；
實難捨街坊四鄰與我的好朋友，
捨不得老娘白了頭。
娘生兒連心肉，
兒行千里母擔憂。
兒想娘身難叩首，
娘想兒來淚雙流。
眼見得紅日墜落在西山後，
叫一聲解差把店投。

## •••• 二、豐富的地方劇種

　　與流行全國的劇種京劇相對而言的，就是流行於某一區域的「地方戲」了。地方戲在戲曲中佔有非常重要的位置，凝聚着一方地域的地方特色和風土人情，受到當地及周邊群眾的喜愛。每個地方戲都有着自己的特點，它們的存在讓中國戲曲這個大家族百花齊放，異彩紛呈，下面就讓我們一起走進幾個影響力比較大的地方劇種，感受它們的魅力：

### 廣為流傳的越劇

　　越劇是流行於浙江、江蘇等地的南方代表性的劇種。越劇發源於浙江嵊州，是在民間地頭的灘簧唱書的基礎上發展而來的。後來越劇進入上海等大城市，受到江浙滬地區觀眾的歡迎，同時吸收並借鑒崑曲、京劇等劇種的表演，逐漸形成了自己的特色。

　　越劇全女班的演出模式，也形成了獨特的美學風格。女子越劇的曲調婉轉清新，充溢着哀怨與悲情，體現了江南水鄉陰柔的風格。尤其是女小生的唱腔，更是哀婉中透着悲涼。

　　越劇尤其擅長表現才子佳人的題材，被稱為是「流傳最廣的地方劇種」，令觀眾癡迷。代表劇目有《梁山伯與祝英台》、《珍珠塔》、《何文秀》、《紅樓夢》、《沉香扇》、《三看御妹》、《五女拜壽》等。

　　1950 至 1960 年代上海越劇電影曾在香港流行，使粵劇在一定程度上受到越劇的影響。1954 至 1955 年，越劇名伶袁雪芬、范瑞娟主演的電影《梁山伯與祝英台》在香港風靡一時，觸發了唐滌生與潘一帆合作編寫粵劇《梁祝恨史》，1955 年由紅伶芳艷芬、任劍輝首演，1958 年拍成彩色電影。1983 年，粵劇編劇家葉紹德根據 1962 年由徐玉蘭、王文娟主演的越劇電影《紅樓夢》改編同名粵劇，同時參考了唐滌生 1956 年的版本，由當代紅伶龍劍笙、梅雪詩領導的「雛鳳鳴劇團」首演。

## 韻 味 豐 厚 的 黃 梅 戲

　　「樹上的鳥兒成雙對，綠水青山帶笑顏」，這是黃梅戲經典劇目《天仙配》中的唱詞。黃梅戲是流行於安徽地區的地方戲，是在採茶調、花鼓、花燈等小戲及安慶民歌的交流融合中形成的。黃梅戲非常貼近生活，大多是反映田間勞作或淳樸愛情的戲，經典劇目有《天仙配》、《女駙馬》、《孟麗君》、《夫妻觀燈》、《打豬草》。

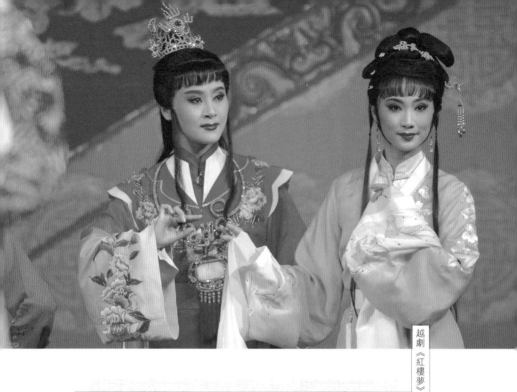

## 越劇《紅樓夢》選段

寶　玉：　天上掉下個林妹妹，
　　　　　似一朵輕雲剛出岫。

黛　玉：　只道他腹內草莽人輕浮，
　　　　　卻原來骨格清奇非俗流。

寶　玉：　嫻靜猶如花照水，
　　　　　行動好比風拂柳。

黛　玉：　眉梢眼角藏秀氣，
　　　　　聲音笑貌露溫柔。

寶　玉：　眼前分明外來客，
　　　　　心底卻似舊時友。

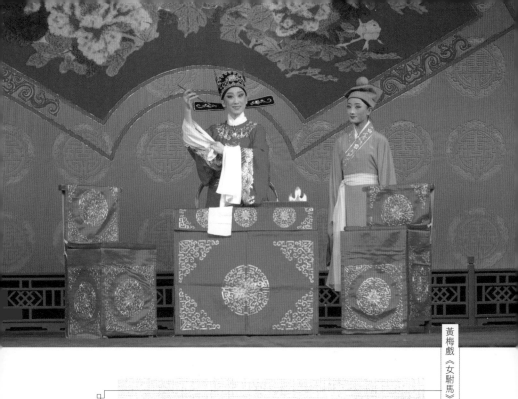

**唱段欣賞**

### 黃梅戲《女駙馬》選段

為救李郎離家園，誰料皇榜中狀元，

中狀元，着紅袍，

帽插宮花好呀好新鮮哪！

我也曾赴過瓊林宴，我也曾打馬御街前，

人人誇我潘安貌，

原來紗帽罩呀，罩嬋娟哪！

我中狀元不為把名顯，

我中狀元不為做高官，

為了多情的李公子，

夫妻恩愛花兒好月兒圓哪！

## 激情洋溢的豫劇

豫劇也稱「河南梆子」，起源於河南。其唱腔鏗鏘大氣、抑揚有度、行腔酣暢，能夠充分地表達人物內心情感，因其聲腔高亢有力，故又得名「靠山吼」。

豫劇在全國都有着極大的影響力，全國各地豫劇團的演出，尤其是民營豫劇團的演出，豐富了群眾的文化生活，也擴大了豫劇的影響力。豫劇的經典劇目有《花木蘭》、《宇宙鋒》、《穆桂英掛帥》、《破洪州》、《五世請纓》、《三上轎》、《黃鶴樓》、《對花槍》、《天地配》等。

## 炎熱火爆的川劇

川劇，是中國傳統戲曲劇種之一，流行於四川東中部、重慶及貴州、雲南部分地區。原先外省流入的崑腔、高腔、胡琴腔（皮黃）、彈戲和四川民間燈戲五種聲腔藝術，均單獨在四川各地演出，清乾隆年間（1736 年－1795 年），由於這五種聲腔藝術經常同台演出，日久逐漸形成共同的風格，清末時統稱「川戲」，後改稱「川劇」。

川劇變臉是川劇表演的特技之一，用於揭示劇中人物的內心及思想感情的變化，即把不可見、不可感的抽象的情緒和心理狀態變成可見、可感的具體形象——臉譜，是歷代川劇藝人共同創造並傳承下來的藝術瑰寶。

川劇著名演員有袁玉堃、陽友鶴、陳書舫、周企何、劉成基、周裕祥等；代表劇目有《賣畫拍門》、《裁衣》、《武松殺嫂》、《五台會兄》、《花田寫扇》等。

## 豫劇《花木蘭》選段

劉大哥再莫要這樣盤算，
你怎知村莊內家家團圓？
邊關的兵和將有千萬萬，
誰無有老和少田產莊園？
若都是戀家鄉不肯出戰，
怕戰火早燒到咱的門前。
劉大哥講話理太偏，誰説女子享清閒？
男子打仗到邊關，女子紡織在家園。
白天去種地，夜晚來紡棉，
不分晝夜辛勤把活幹，
將士們才能有這吃和穿。
你要不相信哪，請往這身上看。
咱們的鞋和襪，還有衣和衫，
這千針萬線都是她們連哪。
許多女英雄，也把功勞建，
為國殺敵，是代代出英賢，
這女子們，哪一點兒不如兒男。

# 川劇《別洞觀景》選段

江山如畫就，

稻禾遍田疇。

站在了船頭觀錦繡，

千紅萬紫滿神州。

侍兒且把船槳扣，

好讓流水送行舟。

青松翠竹繞雲岫，

泉水涓涓石上流。

梅鹿銜花遍山走，

猿猴戲耍在山丘。

漁翁們手執釣竿江邊走，

樵子歸途把歌謳。

牧牛童倒騎牛背橫吹短笛，

聲音多雅秀，

機杼聲聲出畫樓。

塵世繁華般般有，

眼花繚亂喜心頭。

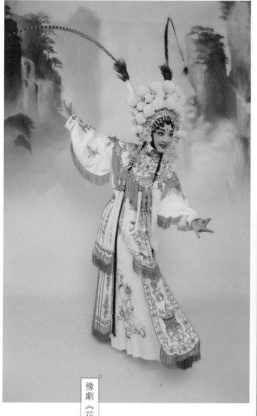

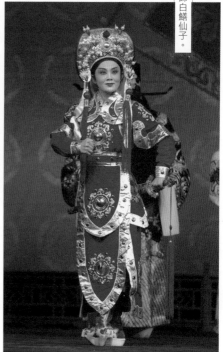

川劇《別洞觀景》劇照。楊力飾白鱔仙子。

豫劇《花木蘭》劇照

## 關 注 民 生 的 評 劇

　　評劇是流行於中國北方的天津、河北、北京等地的地方戲，它的前身為「蓮花落」和秧歌，俗稱「蹦蹦」。1910年前後，成兆才、月明珠等蓮花落藝人，對其音樂、表演及劇目都進行了改革，為評劇的發展奠定了基礎。20世紀20年代，評戲的名稱開始出現於報紙，後逐漸發展成具有全國影響力的劇種。

　　評劇唱腔是板腔體，有慢板、二六板、垛板和散板等多種板式。新中國成立後，評劇音樂、唱腔、表演的革新取得顯著成就，特別是改變了男角唱腔過於貧乏的弊病，男聲唱腔有了新的創造。其表演藝術雖吸收了梆子、京劇的身段、程式，一度出現京劇化的傾向，但仍保持着民間活潑、自由、生活氣息濃鬱的特點。

　　代表性演員李金順、劉翠霞、白玉霜、喜彩蓮、愛蓮君、新鳳霞、小白玉霜、魏榮元等，代表性劇目有《劉巧兒》、《花為媒》、《楊三姐告狀》、《秦香蓮》等。

## 評劇《花為媒》

　　改編自古典名著《聊齋志異》中《王桂庵》及所附《子寄生》篇，是評劇經典劇目，最初由評劇創始人成兆才改編為舞台劇，後由著名劇作家吳祖光改編，1963 年拍攝為戲曲電影。該劇講述王少安壽誕之日，其子王俊卿在酒席宴上與表姐李月娥相見，互生愛慕之心，李月娥去後，王思念表姐而得病。俊卿之母託媒人阮媽去李家說親。但月娥之父受血統之說的影響，堅持姑表不能結親。俊卿病勢沉重，王母愛子心切，託阮媽另說別家之女。張家有女名五可，才貌雙全，阮媽前往說親，一說即妥，但王俊卿心愛表姐李月娥，不允張家親事。王母急於娶媳沖喜，與阮媽設計去張家花園相親，王俊卿堅決不去。無奈，乃請俊卿的表兄賈俊英去張家花園代替相親。親事已成，定期迎娶。李月娥聞知王俊卿將娶張家之女，甚是悲痛，欲死不生。李母疼愛其女，乘李父不在家中，採用了二大媽冒名送女之計，搶先送李月娥至王家與王俊卿拜堂成親。張五可花轎到門，闖入洞房質問。阮媽正在為難，一眼看見賈俊英，乃將俊英扯入洞房，真相大白，兩對有情人各遂心願。

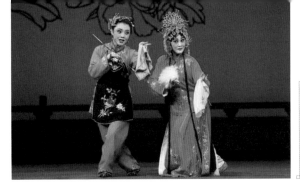

## 評劇《劉巧兒》選段

巧兒我自幼兒許配趙家，

我和柱兒不認識我怎能嫁他呀？

我的爹在區上已經把親退呀，

這一回我可要自己找婆家呀！

上一次勞模會上我愛上人一個呀，

他的名字叫趙振華，都選他做模範，

人人都把他誇呀。

從那天看見他我心裏頭放不下呀，

因此上我偷偷地就愛上他呀。

但願這個年輕的人哪他也把我愛呀，

過了門，他勞動，我生產，又織布，紡棉花，

我們學文化，他幫助我，我幫助他，

爭一對模範夫妻立業成家呀。

來在了橋下邊我用目觀看哪，

河邊的綠草配着大紅花呀。

河裏的青蛙它呱呱呱地叫哇，

樹上的鳥兒它是嘰嘰喳喳呀。

我挎着小筐兒忙把橋上啊，

合作社交線再領棉花。

## 「南國紅豆」 —— 粵劇

粵劇又叫「廣府大戲」，它最早發源於元末明初時期的南戲，從明朝的嘉靖年間開始，就在兩廣之間逐漸流行開來。

當代粵劇的行當很有特點，被稱為「六柱制」，簡而言之，就是六個行當，撐起全場：文武生、小生、正印花旦、二幫花旦、丑生、武生。其中，最厲害的就要數文武生了，這個行當屬於粵劇特有。早起粵劇受到弋陽腔和崑劇的影響，今天仍然演出的《六國封相》和《八仙賀壽》仍保留了一些餘音。清代道光年間（1821 – 1850），徽班的梆子、二黃已傳入廣東。 粵劇戲班為適應潮流，除仍保留崑腔、弋腔外，也兼演梆子、二黃、西皮（即二黃四平腔），兼用秦腔梆子。這時，已見本地藝人的參與，並見廣東方言的使用。1851 年至 1864 年，因粵劇藝人參與太平天國之亂，粵劇演出中斷；亂事平定後，1864 年至 1868 年粵劇一度為清廷禁演。解禁後，伶人合資在廣州興建「八和會館」；時至今天，「八和」仍是粵劇從業員的工會。粵劇的唱腔既用「慢板」、「滾花」等二黃和梆子類的板腔之外，也用大量曲牌和幾種民間說唱曲種，故變化多端。由 1920 至 1930 年代開始，粵劇藝人用「廣州方言」取代舞台官話，生角亦用「本嗓」取代「小嗓」，開創了現代唱腔風格。粵劇「行當」的運用見本書頁 91。

# 粵劇《帝女花·香夭》

長平公主　：落花滿天蔽月光，
　　　　　　借一杯附薦鳳台上。
　　　　　　帝女花帶淚上香，
　　　　　　願喪生回謝爹娘。
　　　　　　我偷偷看，偷偷望，
　　　　　　他帶淚帶淚暗悲傷，
　　　　　　我半帶驚惶，
　　　　　　怕駙馬惜鸞鳳配，
　　　　　　不甘殉愛伴我臨泉壤。

周　世　顯　：寸心盼望能同合葬。
　　　　　　鴛鴦侶相偎傍，
　　　　　　泉台上再設新房，
　　　　　　地府陰司裏再覓那平陽門巷。

長平公主　：唉，惜花者甘殉葬，
　　　　　　花燭夜難為駙馬飲砒霜。

周　世　顯　：江山悲災劫，
　　　　　　感先帝恩千丈，
　　　　　　與妻雙雙叩問帝安。

長平公主　：唉，盼得花燭共諧白髮，
　　　　　　誰個願看花燭翻血浪。
　　　　　　我誤君累你同埋孽網，

好應盡禮揖花燭深深拜。
再合卺交杯，墓穴作新房，
待千秋歌讚註駙馬在靈牌上。

周 世 顯 ： 將柳蔭當做芙蓉帳，
明朝駙馬看新娘，
夜半挑燈有心作窺妝。

周 世 顯 ： 地老天荒情鳳永配癡凰，
願與夫婿共拜相交杯舉案。

周 世 顯 ： 遞過金杯慢咽輕嘗，
將砒霜帶淚放落葡萄上。

長平公主 ： 合歡與君醉夢鄉，

周 世 顯 ： 碰杯共到夜台上。

長平公主 ： 百花冠替代殮裝，

周 世 顯 ： 駙馬珈墳墓收藏。

長平公主 ： 相擁抱，

周 世 顯 ： 相偎傍，

合 ： 雙枝有樹透露帝女香。

周 世 顯 ： 帝女花，

長平公主 ： 長伴有心郎，

合 ： 夫妻死去樹也同模樣。

## 粵劇《帝女花》

　　《帝女花》是著名粵劇劇作家唐滌生先生 1957 年的作品。全劇用情極深、纏綿悱惻、典雅動人，加上大量採用古典語言，且重視樂曲的配合，令他的劇本更覺清麗，讓觀者耳目一新。1957 年 6 月 首演，是任劍輝和白雪仙的粵劇戲寶，一經搬演，就受到觀眾熱捧，幾十年來，該劇更是成為家喻戶曉的粵劇名作。

　　其劇情大致為：明朝最後一個皇帝——崇禎，其長女長平公主年方十五，因奉帝命選婿，與太僕之子周世顯定婚。無奈闖王李自成攻入京城，城破之日，崇禎欲手刃長平後自縊。幸運的是，長平公主未至氣絕，被大臣周鐘救返藏於家中。後來清軍擊退了闖軍，於北京立國。周鐘竟欲向清朝投誠，長平公主不願與之同流，在周鐘之女瑞蘭及老尼姑的幫助下，冒替已故女尼慧清，避居庵中。世顯偶至，遇上扮作女尼的長平公主，大為驚愕，幾番試探下，長平仍不為所動，直至世顯欲殉情，長平才重認世顯。周鐘尋至，世顯假裝答應帶長平入朝見清帝。其實夫妻二人乃為求清帝善葬崇禎、釋放皇弟而佯裝返宮。二人在當日定情的連理樹下拜堂，然後雙雙服毒殉國。

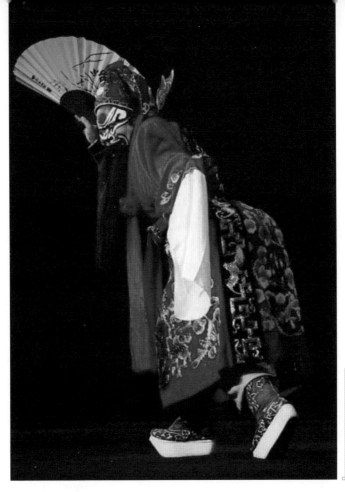

## 高亢激越的河北梆子

　　河北梆子形成於清代道光年間，是由傳入河北的山陝梆子與當地民歌、方言結合後產生的，主要流行於河北、天津、北京及山東、山西的部分地區。從河北梆子的形成到興起，曾出現過三個大的藝術流派，一支是直隸老派，一支為山陝派，一支為直隸新派，其中前兩派統稱為「京梆子」。

河北梆子唱腔分有生、旦、淨、丑四行。屬於生行的小生、武生，基本都用老生唱腔，但不唱大慢板；屬於旦行的花旦、刀馬旦、彩旦、老旦等則用青衣唱腔，亦很少唱大慢板；淨行有一套自成體系的基本板式，有小慢板、二六、尖板、流水四種，但不甚完備；丑行也有一套自成體系的唱腔，除無大慢板外，其他板式俱全。

河北梆子的唱腔，屬板腔體。高亢、激越、慷慨、悲忍是河北梆子唱腔固有的風格特點。擅於表現慷慨悲憤的感情。主要板式有慢板、二六板、流水板、尖板、哭板以及各種引板和收板等。

河北梆子的代表性劇目有：《蝴蝶杯》、《秦香蓮》、《轅門斬子》、《杜十娘》、《三上轎》、《辛安驛》、《春秋配》等。

<table>
<tr><td>戲曲加油站</td><td>

**河北梆子《鍾馗》**

鍾馗捉鬼，是我國千百年來廣泛流傳的民間故事。該劇說的是英俊瀟灑、滿腹經綸的窮書生鍾馗進京赴考，因奸佞當道，被除去狀元功名。鍾馗考場無端受壓，深感科場黑暗，憤然撞柱身亡。好友杜平冒死為其埋屍立碑。上天感鍾馗生性剛直，蒙冤受屈，封其為捉鬼大神，專責捉人間妖魔鬼怪。鍾馗感杜埋骨之恩，又念其為人仗義，遂將小妹許杜平為婚。黃夜間率眾鬼卒送妹至杜家，而後去終南山赴任。

</td></tr>
</table>

# 河北梆子《大登殿》選段

金牌調來銀牌宣，

王相府來了我王氏寶釧。

九龍口用目看，

天爺爺！

觀只見平郎丈夫，

頭戴王帽，身穿蟒袍，

腰繫玉帶，足蹬朝靴，

端端正正，正正端端，

打坐在金鑾。

這才是蒼天爺爺睜開龍眼，

再不去武家坡前去把菜來剜。

大搖大擺上金殿，

參王的駕來問王安。

在金殿叩罷頭我抽身就走，

不由得背轉身我喜笑在眉頭。

猛想起二月二來龍抬頭，

梳洗打扮上彩樓。

公子王孫我不打，

繡球單打平貴頭。

寒窯裏受罪十八秋，

等着等着做了皇后。

……

## 宋元南戲「活化石」——梨園戲

　　介紹了這麼多劇種後，大家可能不禁要問，到底哪一個劇種最古老、最能代表中國古典戲曲最本來的樣貌呢？京劇嗎？崑曲嗎？粵劇嗎？都不是。在福建省東南沿海，有一座美麗的古城——泉州，在那裏，至今都保留着一個源自於八百年前宋元南戲的劇種——梨園戲。

　　梨園戲的「七子班」很有特色，由七個行當的演員：生、旦、淨、丑、貼、外、末，構成一個戲班，且能勝任各種劇目。梨園戲的旦角表演，與別的劇種的旦角的莊重威嚴不同，梨園戲的小旦生動活潑、表情豐富、靈活可愛。梨園戲旦行的代表性身段動作「十八步科母」，非常有難度，需要很高的演技才能駕馭。

　　梨園戲唱詞古雅、音樂柔婉，同時，它還保留了大量上古音韻（即唐宋時期的漢語發音）。所以，我們欣賞梨園戲，就像坐上了時光穿梭機，一下子恍若穿越到了唐朝，能親耳聽到那時的人們是怎樣說話的。

# 梨園戲《玉真行》

嶺路斜攲，

行來到此腳又酸。

果然一山過了又一嶺，

當初明知出路難，

當初明知出路遠，

那是堅心尋君。

譬做路遠如天，

我也要來強忍行。

到此處逢着崎嶇山嶺，

兼又茫茫長江水，

教我只姿娘自己行來，

怎使我會不心酸。

忽聽見林裏有只鶴唳共猿啼聲，

它是為我出路人那處啼，

慘情欲訴，越惹得我心都不愛聽。

我今又看見，天邊有一孤雁單飛影。

人常說叫鴻雁傳書，

舉頭看天邊雁，望不見長安有一佳音訊。

### 梨園戲新劇——《御碑亭》

《御碑亭》是福建省梨園戲實驗劇團最新創排的一齣新戲。它講述了明朝時期，書生王有道進京赴考，將妻子孟月華獨自留在家。清明節這一天，孟月華祭掃回來路上，遇到大雨，於是避雨在御碑亭中。可巧這時，又來了一位書生，名叫柳生春。二人對着綿綿不絕的夜雨，各自唱出自己的心事，但一個晚上，都沒有與對方交談，第二天，各自離去。王有道應試歸來，知曉此事，再難容妻。孟月華百般相辯，但終無結果，遂只好自請出門。後來，王、柳二人皆中，結伴還鄉，在御碑亭處，遇到正要離開的孟月華。王有道終知真相，愧疚不已，向月華致歉。但「愛早已成為往事」了。

這出戲充分發揮了梨園戲的優長，人物心理通過科白、唱腔，刻畫的極為細膩深入。主人公的去留選擇，體現了現代戲曲在思想觀念、價值倫理方面的突破。

# 宮廷與戲曲

## 宮廷掌管戲曲的機構

戲曲的形成不僅與民間有着密切的聯繫，同時也與宮廷演劇及宮廷對待戲曲的態度有很大的關係。

秦漢時期的百戲在宮廷進行集演，場面宏大，促進了各種技藝的交流。三國兩晉南北朝時期，帝王在宮廷舉行節令、宴會等活動時，百戲的集演是不可缺少的。

唐代出現了教坊。教坊是我國古代宮廷中掌管俗樂的樂舞機構，自唐代設置，清初廢止，經歷了唐、宋、元、明、清這幾個朝代。教坊對我國古代宮廷戲劇乃至民間戲劇的發展，都起到了重要作用。

清初，廢除教坊，設立南府，掌管宮廷演劇，其中分為內學和外學，內學為宮內的太監，外學為民間的職業戲曲演員。後來，南府改為升平署，選擇民間有名的演員任「教習」，不定期召集進宮演出，被稱為「內廷供奉」。譚鑫培、

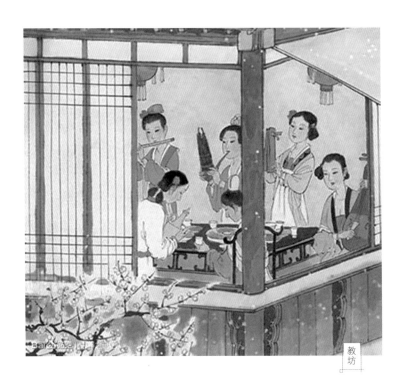

教坊

暢音閣《升平寶筏》書影（綏中吳氏藏抄本稿本戲曲叢刊）

楊小樓、王瑤卿等著名京劇演員及梆子名角田際雲、侯俊山等都曾是內廷供奉。

## 清 宮 與 戲 曲

京劇的逐漸崛起也吸引了清廷的目光，為清廷統治者和王公貴冑青睞。清代宮廷不僅看戲，也進行戲曲劇本的創作。比較有影響力的有：《升平寶筏》（演的是《西遊記》的故事）、《勸善金科》（演的是「目連救母」的故事）、《鼎峙春秋》（演的是《三國演義》的故事）、《忠義璇圖》（演的是《水滸傳》的故事）和《昭代簫韶》（演「楊家將」的故事）。這些劇本都是以崑腔進行演出。光緒年間慈禧太后命人將《昭代簫韶》改編為京劇劇本，後來，上述的其他大戲也被京劇吸收，豐富了京劇劇目。

宮廷的支持，對京劇的發展起到了積極的推動作用。首先，從慈禧到清朝大臣，不但酷愛京劇，而且大部分是行家，他們對演員的身段、唱念、穿戴，甚至是場面、龍套的要求都非常高，促使京劇向着更加規範化和體系化的方向發展。其次，宮內演出條件十分優越，舞台、服裝、道具格外講究，排場浩大，為京劇的發展提供了十分有利的物質基礎。最後，由於宮廷演出集中了一大批優秀的京劇名伶，原本他們在民間搭不同的班演出，很少有機會對戲，但在宮廷通力合作，藝術上相互交流，均提升了表演水平。

### 慈禧太后與羊

　　慈禧太后是非常喜歡京劇的，也非常懂戲，可以說她是京劇的「忠實粉絲」。但是她屬「羊」，看戲時最忌諱提到「羊」字。到宮裏給她唱戲的京劇演員，不能唱《變羊記》、《牧羊圈》這一類名字的戲。如果戲詞有「羊」字就得改。比如，《玉堂春》原詞是：「蘇三此去好有一比，好比那羊入虎口有去無還。」為了避開「羊」字，只得改唱：「好比那魚兒落網有去無還。」著名文武老生王福壽在外邊跟人合夥開了個羊肉舖，便犯忌了，慈禧從此再不賞他銀子。她吩咐下邊：「不許給王四（王福壽）賞錢，他天天剮我，我還賞他？」

# 啟 蒙 與 戲 曲 改 良

　　戲曲改良運動為產生於20世紀初的思想啟蒙運動之一。甲午戰敗後，為了啟發民智、促進社會變革，資產階級維新派將戲曲、小說等文藝作為他們「傳播新思想、袪除舊觀念」政治理想的宣傳手段。1902年，梁啟超在《新小說》發表的〈論小說與群治之關係〉中談道：「欲新一國之民，不可不先新一國之小說。故欲新道德，必新小說；欲新宗教，必新小說；欲新政治，必新小說；欲新風俗，必新小說；欲新學藝，必新小說；乃至欲新人心，欲新人格，必新小說。」這裏的「小說」也包含戲曲文本在內，戲曲改良運動也由此開啟。

　　最先編演新劇的是上海的京劇名伶汪笑儂，他先後編演了悼念戊戌變法六君子的《黨人碑》、借波蘭亡國影射庚子之後帝國列強侵略瓜分中國慘狀的《瓜種蘭因》。這兩齣戲上演後受到觀眾熱烈歡迎，引起強烈的反響。在當時，不僅上海的戲曲改良如火如荼，全國都顯現出戲曲改良的端倪。新劇《黃蕭養回頭》由廣州戲班排演，演出時「一時觀者如

堵，莫不探為驚奇」。京津地區編演了《惠興女士傳》、《女子愛國》、《自強傳》與《潘公蹈海》等關注時下社會問題、反映社會現狀、喚醒國民愛國情懷的改良新劇。

此時，還出現了從事戲曲改良的團體組織，他們編寫了大量宣傳維新思想的新戲供戲園或票友演出。其中具有較大影響、具有代表性的便是天津的移風樂會。移風樂會是1906年由天津學務總督林墨卿創立的，由「進步鄉紳」劉子良任會長，並得到袁世凱的支持。當時類似的組織有很多，如寰球中國學生會、梨園榛苓小學堂。這些團體、學堂的設立，為戲曲改良運動編演新戲提供了組織性保障。

在清末以戲曲為載體的改良運動中編演了大量的新戲，這些新戲宣揚民主維新主義，對民眾進行思想啟蒙和教育，喚醒民眾愛國熱情，戲曲被賦予開啟民智的功能，這是戲曲現代化的表現。當時編演的時裝新戲較之舊戲，除了進步的思想內容之外，表演形式也有不同。演員在演出時會加入演

說，宣傳立意主旨，渲染民眾情緒。當時啟蒙運動蓬勃發展，民眾對思想灌輸的形式感到很新奇，一時間也產生了效果。但久而久之，這種形式因過多強調政治宣傳，忽視了民眾對戲曲審美的需求，也就慢慢失去了對民眾的吸引力。

　　清末的戲曲改良運動雖然在短時間內聲勢浩大，但又迅速降溫，歸於寧靜。戲曲改良運動雖然沒取得最後的成功，但伶人在改良活動中提高了思想覺悟，關心國事，致力編演新戲，受到民眾的尊重愛戴，社會地位也有了明顯提高。戲曲改良運動作為戲曲的首次現代化嬗變，也為戲曲的現代化發展提供了經驗。

　　受到反清、反日、反英、反美思潮的鼓動，二十世紀初至 1930 年代的粵劇充滿政治議題，藝人也藉粵劇喚醒大眾的愛國情操。1907 年，編劇家和藝人黃魯逸、鄭君可、姜魂俠及靚雪秋等在香港創立屬於「志士班」的「優天影」。「志士班」是由革命志士組織的戲班或曲藝社，標榜藉粵劇「移風易俗」及宣揚革命思想；「優天影」之外還有「移風社」，成員有名伶朱次伯。「志士班」主要以香港為根據地，它們的劇作稱為「理想班本」，除宣揚革命及愛國思想外，也有反異族入侵、揭露清政府貪官污吏、反對封建及迷信等題材。為了深入民心，「志士班」的粵劇一反傳統，採用當時稱「文明戲」的「話劇」形式搬演，並使用廣府方言說白及唱曲。朱次伯在 1921 年演出傳統劇目《寶玉哭靈》時，放棄使用傳統「小嗓」，改以較低調門及接近日常說話的自然發聲，唱出〈怨婚〉及〈哭靈〉兩曲。這種新的唱法令觀眾耳目一新，結果大受歡迎，稱為「平喉」，經薛覺先、馬師曾等發揚光大，一直沿用至今。1928 年 5 月 3 日，日軍在濟南屠殺中國軍民，時稱「五三慘案」；薛覺先其後在廣州公演《五三魯難記》以寫「國恥之痛」。薛覺先鼓吹愛國、強國、救國、抗敵的劇目多不勝數，較為知名的有《馬將軍》、《心聲淚影》、《王昭君》等；他的《白金龍》則為喚醒國民打破英國、美國在煙草業裡的壟斷。

# 第十一章

## 還原立體的 ————

戲 曲

# 明 晰 的 表 演 特 性

## 一、戲曲的程式性

　　戲曲與生活有着密切的關係，戲曲來源於生活，是對生活的再創作、再加工。戲曲舞台上的所有一切都是按照美的原則對生活進行提煉、美化、誇張，並且逐漸形成了有一定審美規格和規律可以遵循的藝術表現形式——這就是戲曲的程式。

　　程式是戲曲獨特的敘事語言，戲曲的唱念做打，戲曲的音樂、舞蹈、文學等無一不是程式。程式並不是立刻就形成的，它是經過長時間的積累，不斷地在舞台上加工、變化，形成了相對固定的規範、准式。戲曲表演程式是戲曲表演技術的組合的基本單位，戲曲表演就是程式技巧的運用和組合，是戲曲演員塑造舞台形象的藝術語彙。

　　表演程式大致可以分為兩大類，一類是整套的程式，一類是某個具體的程式。例如一位身穿官衣的老生上場，就會

做「整冠」、「理髯」、「端帶」等一系列的動作。這一系列動作是程式，是固定的程序，而這其中的每一個動作又是單獨的程式。另外，戲曲的每個行當都有自己特有的程式，例如戲曲中的「坐」，不同行當坐椅子的程式就不一樣：旦行裏的青衣因為大多演文靜、沉穩的角色，因此青衣是兩腿並攏而坐；花旦和彩旦是飾演活潑、熱情的角色，她們入座時可以稍微放開一些，可以蹺二郎腿，有的彩旦也可以盤腿坐下；而淨行和老生行因為是男性角色，所以坐的時候要更放得開一些，一般他們坐在椅子的前半部，兩腿分開。

戲曲舞台上用程式來表達生活，這是表演的基礎。但是並不意味着可以隨意地使用程式，程式的使用一定是有根據的，演員要根據人物性格和規定情景的要求，把若干的程式按照一定的生活及舞台的邏輯組織起來，這樣才能表達出具體的感情，述説具體的事情，才能塑造出完整的舞台形象。離開了具體的情節，程式只能是單純的技術，一味地炫技，就接近耍雜技而不是戲曲了。程式是戲曲演員進行表演的基礎，沒有程式，就沒有表達的手段，演員在掌握了這些必要的表達手段之後，還要結合劇中的人物、情節等來具體應用程式。

**戲曲加油站**

### 趟馬

趟馬又稱「馬趟子」，是戲曲中來表現人策馬奔騰的程式化表演技巧。這種表演程式在舞台上有着特殊的表現力，它用虛擬手法以鞭當馬，並運用豐富多彩的舞蹈動作，根據劇情的需要，可簡可繁，多用於表現策馬疾行的場景。

以馬鞭來代替馬，或作為騎馬的象徵，因此凡手持馬鞭揮舞着上場，其後運用圓場、翻身、臥魚、砍身、摔叉、掏翎、亮相等技巧連續做出打馬、勒馬或策馬疾馳舞蹈動作的組合就是趟馬。一般用來表示人物騎馬的心情，或用來顯示人物的身份、性格和行動目的。男性角色趟馬多紮靠或穿短裝，以右手持鞭，表現迎風疾馳的雄姿；女性角色多披斗篷，以顯示身段的婀娜瀟灑。《盜御馬》的竇爾敦在盜馬後趟馬，旨在表現人物的洋洋得意；《馬踏青苗》的曹操趟馬，則為表示人物在馬踏青苗時，由驕橫、狂妄轉而驚恐、懊惱、狡詐的思想變化。

**戲曲香港站**

「排場」是粵劇傳統累積下來的一個表演程式體系，包涵了數以百計的個別排場，各有特定的戲劇情境、身段組合、鑼鼓點組合，大部分有既定的說白、唱腔曲式、曲詞，間中也有需要演員「自度曲文」的排場。約在 1920 年代，排場戲（又名提綱戲、爆肚戲）逐漸過渡到有劇本的「班本戲」。雖然今天仍然保留不少排場，包括《投軍》、《起兵祭旗》、《殺嫂》、《殺妻》、《諫君》、《配馬》、《大戰》、《困谷》等，但隨著老藝人的退席，也有不少排場瀕臨失傳。

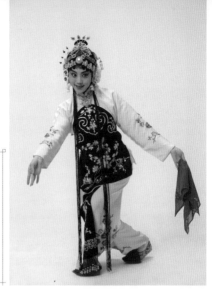

《拾玉鐲》孫玉嬌的虛擬表演

　　戲曲的虛擬性是在戲曲長期的發展過程中形成的，它是指戲曲演員在舞台上運用虛擬性的動作完成的表演。在日常生活中，人們做動作都離不開具體的環境和場景，但是在戲曲中，演員要在沒有具體場景和對象的舞台上，通過自身的動作形態調動觀眾的想像，讓觀眾相信演員的表演。

　　戲曲的虛擬性主要表現在時間的虛擬和空間的虛擬。虛擬性的表現手法，使得戲曲舞台呈現出特殊的風貌。戲曲舞台在沒有演員上場時，不顯示時間與地點。戲中人物上場後才會顯示具體的地點，演員下場後具體的時空也不存在了，而且有時演員在台上的時候，時間、地點也會有改變。「舞台方寸地，咫尺見天涯」，「眨眼間數年光陰，寸炷香千秋萬代」，這些戲曲舞台上的神奇光景，都要靠虛擬性來表達。戲曲的虛擬性特徵，使得戲曲舞台上的時空處理靈活、自由。像越劇《十八相送》中，隨着演員的表演，觀眾仿佛在舞台

上看到了梁山伯與祝英台在相送路途中的獨木橋、土地廟、水井等景物，形成了情景交融的藝術境界。在戲曲舞台上常常有這樣的情景，不管劇中要表現多遠的路程，演員在舞台上走幾個圓場，說一句「到了」就到了，具體到了什麼地方也是由演員自己交代。比如京劇《玉堂春》中解差崇公道押着蘇三從洪洞縣到太原府，現實中幾百公里的路，戲曲舞台上不過轉兩圈就到，這充分體現了戲曲時空處理的靈活性，虛擬一下，即刻到達。

在虛擬性的作用下，戲曲舞台上表現的時間，可以延長也可以壓縮，與現實生活中的時間概念完全不一樣。例如在《捉放曹》、《文昭關》等戲中，用更鼓的記數，來表現時間的流逝。主人公思考自己的處境，用唱詞表達情緒，在他演唱的過程中，劇中的時間從一更天到了五更天，在舞台上不過用了幾分鐘，但是在故事的發展上，卻已經過去了整整一夜，這是時間的壓縮。相反，現實中幾秒鐘的思考與動作，在舞台上卻要使用大量的時間通過唱和做來細致刻畫，這是時間的延長。像《六月雪》中，竇娥在即將被問斬、時間很短的情況下，用大段唱詞哭訴自己的遭遇，感歎社會的不公。

無論是時間的虛擬還是空間的虛擬，都要通過演員的表演展現出來，但僅憑演員的表演還不夠，觀眾還要接受並配合這種虛擬性的表演，達到雙方的默契。

戲曲的虛擬性動作是舞蹈化和程式化的，相較於現實生活，戲曲動作有誇張、有想像、有美化和有鮮明的節奏，與生活存在一定的距離。開門、關門、騎馬、坐轎都要用虛擬的動作來表現。

戲曲的虛擬性表演，首先要演員在表演時做到心中有物。例如在晉劇《掛畫》中，丫鬟踩着椅子要幫小姐在牆上掛畫，舞台上並沒有牆，演員要通過想像眼前有一面牆，然後做釘釘子的動作，演員只有認同這面牆存在，她才能夠傳達這種真實的感受。其次，觀眾要認同這種虛擬性的表演，這樣舞台表演才算真正地完成。通過演員的虛擬表演，觀眾在腦海中呈現出了真實的感覺，填充了那些本不存在的事物，觀眾與演員共同構建了一個具體的完整的舞台。在京劇《拾玉鐲》中有孫玉嬌餵雞的場面，舞台上並沒有雞，觀眾通過孫玉嬌在舞台上做出的拋撒雞食、給雞餵食的一系列動作，想像出孫玉嬌的生活場景。如果沒有觀眾的參與，演員的表演也就只是在自娛自樂，當觀眾投入到戲曲的虛擬情境中時，表演才有意義。

## 戲曲加油站

### 京劇《三岔口》的時間虛擬

京劇《三岔口》的劇情是：劉利華和任堂惠在伸手不見五指的黑夜裏進行的一場驚險又激烈的交手。那麼，既然劇情是在黑夜中的打鬥，是不是演員真的就要在黑暗中演戲了呢？如果真是這樣，那觀眾還怎麼看戲呢？戲曲舞台上當然不會這樣，因為戲曲有虛擬的特性。舞台上燈光照常明亮，但是演員要假設自己是在黑暗的環境中看不到對方，通過一系列小心翼翼地摸索的動作、變動的眼神等，讓觀眾可以感受到黑夜，認同他們是在黑暗的環境中的。如果是剛接觸戲曲的觀眾，看見兩個演員在這麼明亮的舞台上竟然在那找不到對方，肯定認為演員瘋了吧；而對於常看戲的觀眾，就不存在這種問題，因為他們理解戲曲的虛擬性。

　　一如京劇、崑劇及其他地方劇種，粵劇舞台上也常使用虛擬、抽象時空來開展演出；粵劇《夢斷香銷四十年》第二場的《怨笛雙吹》（又稱《雙拜堂》）便是很好的例子。劇情述説男主角陸游被迫與妻子唐琬離婚，另娶閨秀王春娥；唐琬投水，被趙士程救起，二人頓生情愫。一天，陸游與春娥、士程與唐琬同時分別在陸、趙兩家成婚；舞台上，兩對演員之間並無間隔，並對唱、接唱曲牌《雙星恨》，象徵兩對新人雖然分隔，但陸游與唐琬仍然心心相繫，而春娥、士程了解愛人另有所戀，只能無奈地默默守候。

## 三、戲曲的歌舞性

　　戲曲是一門綜合性的藝術，它由文學、音樂、舞蹈、武術、雜技等藝術形式綜合而來，在長期的發展中，形成了以歌舞演故事的特性。這種歌舞表演，是在發揮各種藝術手段的基礎上的有機結合，是唱念做打的綜合。唱和念都屬於歌，而做和打都屬於舞，戲曲就是運用獨特的歌舞表演來塑造舞台形象，表現戲劇故事。

　　戲曲的這種綜合性的歌舞表演，並不是單純的音樂與舞蹈表演，而是戲劇性的歌舞表演。戲曲的戲劇性表現在刻畫人物和表現戲劇衝突，戲曲中的唱、念、做、打，都是用來

刻畫人物性格和表現戲劇衝突的手段。像《小放牛》這樣的小戲，劇情簡單，通過演員載歌載舞的表演，就可以達到相應的戲劇效果；例如《三岔口》，唱和念白都很少，主要靠演員舞蹈化的身段與對打表演來表現劇情，刻畫出任堂惠和劉利華一莊一諧不同的人物性格。可見，戲曲的歌舞性與戲劇性是緊密結合的，歌與舞的使用是戲曲極為重要的表現故事的方式。

戲曲用歌舞來表現故事，這裏歌舞指的是程式化的歌舞表演。如起霸、趟馬、走邊、跑圓場，各式上下場，各種開打、翻撲等，這些都不是直接從生活中提煉的動作，而是對生活動作進行誇張、變形、美化的結果，是長久以來形成的固有程式。程式不單是一種技術，它更要為劇情和劇中人物性格服務。演員不能為了表現技巧而運用程式，而是要讓程式服務人物。

戲曲表演是一種戲劇性、程式化、唱念做打結合的歌舞表演藝術。戲曲表演正是以這種獨特的表演特徵，獲得了無可替代的存在價值。

# 獨 特 的 角 色 類 型

自參軍戲開始，中國戲曲出現了腳色行當的劃分。「行」是行業的意思，指的是專門扮演特定角色的行業；「當」是應工的意思，指的是用最合適的方法來表現角色。用專門的技術方法來表現特定的角色類型，就是行當。行當是綜合了人物的職業、年齡、性別、社會地位等而形成的分類。劇中人物分行當，是中國戲曲特有的表演體制。行當從內容上說，是對人物藝術化、規範化的形象的提煉，從形式上看，又是表演程式的分類系統。

戲曲的行當主要分為 生、旦、淨、丑，不同的戲曲劇種，行當的分類也略有不同。每個行當都有各自的形象內涵和獨具特色的程式規制，使得不同行當具有鮮明的造型表現力和形式美。

生行是扮演男性角色的一種行當，根據所扮演人物年齡、身份的不同，又劃分為老生、小生、武生等門類，表演上各有特點。

## 老生

老生是生行的一個分支，因多掛「髯口」，也就是鬍子，所以又名「鬚生」。根據年齡的不同，髯口又分為黑、白、灰三種不同的顏色，髯口有三綹的，叫「三髯」；也有不分綹的，就是整片滿口的胡子，叫做「滿髯」。老生主要扮演中年或老年男子，多為性格正直剛毅的正面人物。唱和念白都用本嗓，也就是自己的真聲。

老生從表演技術和人物類型上分為唱功老生、做功老生。唱功老生以唱功為主，身段動作、造型比較沉着、安穩，多扮演帝王、官員、書生一類的角色。像《文昭關》的伍子胥、《洪羊洞》的楊延昭等都是這一類。做功老生是以表演為主，像《清風亭》的張元秀、《徐策跑城》的徐策、《坐樓殺惜》的宋江。唱功老生和做功老生都屬於文老生。與文老生對應的是武老生，分為「長靠」和「箭衣」兩種，像《定軍山》的黃忠屬於長靠老生，需要紮靠，箭衣老生有《打登州》的秦瓊等。

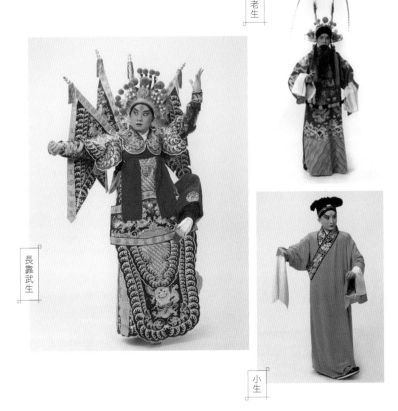

## 小 生

　　小生扮演青年男性，不帶髯口，扮相儒雅英俊，動作瀟灑。小生的唱念在高腔和地方小戲系統劇種上，多用真聲演唱，崑曲和京劇多以假聲為主、真假聲結合。

　　小生分為扇子生、袍帶生、翎子生等。扇子生就是手裏拿把扇子，表現人物風流倜儻，並且有一定的文化修養，如《西廂記》裏的張生、《拾玉鐲》裏的傅朋。袍帶生是扮演做官的年輕人，他們身穿蟒袍玉帶，戴着紗帽，儒雅穩重。翎子生是指頭上戴雉尾的小生，他們英武雄健，如《群英會》裏的周瑜。

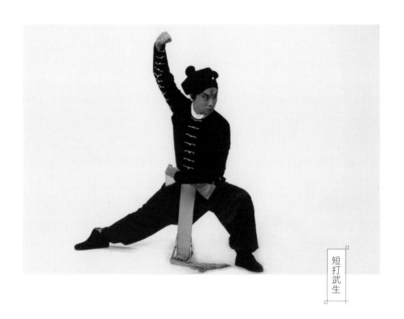

短打武生

## 武 生

　　武生扮演擅長武藝的青壯年男子，其中分長靠武生、短打武生兩類。長靠武生以裝扮上紮靠、戴盔、穿厚底靴子而得名。常扮演大將，一般使用長柄武器。表演要求功架優美、穩重、沉着，具有大將風度和英雄氣魄。念白講究吐字清晰，重腰腿功和武打。如《挑滑車》中的高寵和《長阪坡》中的趙雲。

　　短打武生常用短兵器，以表演動作輕捷矯健、跌撲翻打的勇猛熾烈見長，舞蹈身段要求漂、帥、脆，乾淨利索。《夜奔》中的林沖、《獅子樓》中的武松都是短打武生。

# ···· 二、旦行

旦行是戲曲中女性角色之統稱，早在宋雜劇時已有「裝旦」這一角色，宋元南戲和北雜劇形成後仍沿用「旦」的名稱。近代，戲曲旦角根據所扮演人物年齡、性格、身份的不同，大致劃分為青衣、花旦、武旦、老旦、彩旦等，在表演上各有特點。

## 青 衣

青衣也叫正旦，在旦行裏佔據着最主要的位置，主要扮演嫺靜莊重的中青年女性，大多數是賢妻良母，莊重有度，因常穿青素褶子，故又名「青衣」。青衣以唱功見長，動作幅度比較小，比較穩重一些，像《武家坡》的王寶釧、《鍘美案》的秦香蓮等都屬於青衣。

## 花 旦

花旦與青衣相比，多了幾分活潑與開朗，多扮演性格明快或活潑伶俐的青年女性。從服裝上來看，花旦多穿短衣裳，要麼是短裙子、短褲子，要麼是短褂子。花旦的表演常帶喜劇色彩，注重做功和念白，花旦在戲曲中扮演丫鬟的角色比較多，圍繞在小姐身邊，幫小姐處理各類事務。《春草闖堂》裏的春草，《紅娘》裏的紅娘都是花旦。

## 武 旦

　　武旦扮演擅長武藝的女性，大多都是女將軍、女英雄一類，按扮演人物的身份和技術特點，分為短打武旦與長靠武旦。短打武旦重在武功和說白，還有一種特殊的技巧打出手。像《泗州城》的水母，《打焦贊》的楊排風。長靠武旦，需要穿上大靠，頂盔貫甲。這樣的角色，一般都是騎馬，手執刀劍或槍，所以通常也稱作刀馬旦。

## 老 旦

　　老旦扮演老年婦女，唱念用本嗓，唱腔雖與老生相近，但具有女性婉轉迂回的韻味，多重唱功，兼重做工，老旦在舞台上多是拄着拐杖的形象。如《李逵探母》中的李母、《楊門女將》中的佘太君。

## 彩 旦

　　彩旦又叫「丑婆子」，扮演滑稽或奸刁的女性人物，唱念都用本嗓，表演富於喜劇、鬧劇色彩，實屬女丑，故常由丑行兼扮，以做工為主，化妝和表演都很誇張。像《西施》中的東施、《拾玉鐲》中的劉媒婆、《花為媒》中的阮媽媽。

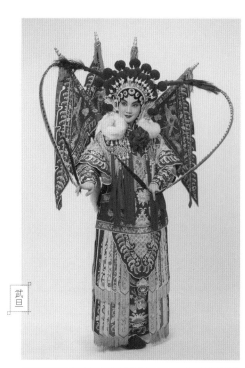

武旦

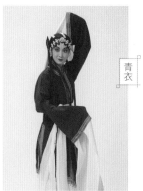

青衣

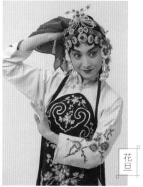

花旦

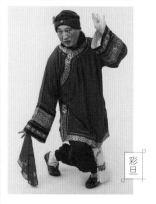

彩旦

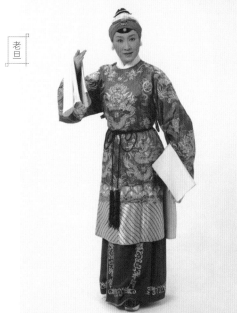

老旦

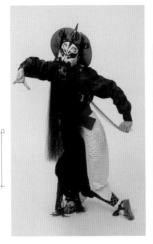

架子花臉

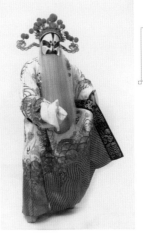

銅錘花臉

淨行俗稱「花臉」，以面部化妝運用各種色彩和圖案勾勒臉譜為突出標誌，扮演的角色或粗獷豪邁，或剛烈耿直，或陰險毒辣，或魯莽樸實。演唱聲音洪亮寬闊、頓挫鮮明，非常有韻味。

## 銅 錘 花 臉

又稱「正淨」或「大花臉」，多扮演剛正不阿、忠心耿耿、文武皆擅的元帥、大臣等正面形象的人物，故造型上以氣度恢宏取勝。表演上重唱功，唱念及做派要求雄渾、凝重。《二進宮》裏的徐延昭、《鍘美案》裏的包拯等都是大花臉。

## 架 子 花 臉

又稱「副淨」或「二花臉」，多扮演性格魯莽、武藝高強、愛打抱不平的人物形象。以做功為主，重身段功架，唱念中

有時夾用炸音，以表現特定人物的威勢和性格上的剛烈；另外也扮演陰險狡詐、老謀深算的反面角色。《盜御馬》中的竇爾敦、《蘆花蕩》中的張飛、《戰宛城》中的曹操都屬於此類。

## 武 花 臉

又稱「武二花」或「摔打花臉」。大多扮演武藝高強、行俠仗義或性格殘暴的大將、綠林好漢以及神妖等。如《白水灘》中的青面虎、《挑滑車》中的黑風利等。

## ∴∴∴ 四、丑行

丑是喜劇角色的扮演者，由於面部化妝特徵為用白粉在鼻梁眼窩間勾畫小塊臉譜，又叫「小花臉」。丑行扮演人物種類繁多，有的心地善良、幽默滑稽，有的奸詐刁惡、慳吝卑鄙。近代戲曲中，丑的表演藝術有了長足的發展，不同的劇種都有各自的風格特色。丑的表演一般不重唱工，而重念白的口齒清楚、清脆流利。相對於其他行當，丑的表演程式不太嚴謹，但有自己的風格和規範，如屈膝、踮腳、聳肩等都是丑的基本動作。按扮演人物的身份、性格和技術特點，大致可分為文丑和武丑兩大類。

## 文 丑

文丑包括人物類型極廣。有文人謀士，如《烏龍院》之張文遠；有做官的人物，如《審頭刺湯》中的湯勤；有店小二、

樵夫、艄翁這樣的底層平民，如《小放牛》中的牧童；有花花公子之類的人物，如《野豬林》之高衙內；也有老年詼諧之人，且大多都是好人，如《女起解》之崇公道，他們多念白口齒伶俐，吐字清晰真切，語調清脆。

## 武 丑

武丑俗稱「開口跳」，多扮演機警幽默、武藝高超的人物。武丑動作輕巧敏捷，矯健有力，擅長翻跳撲跌等武功。如《三盜九龍杯》中的楊香武、《三岔口》中的劉利華、《時遷盜甲》中的時遷等。

戲曲香港站

傳統粵劇使用包括末、淨、生、旦、丑、外、小、貼、夫、雜的「十大行當」，到 1920 至 1930 年代，受到減少經營成本和西方電影的影響，產生以「男、女主角」和「男、女配角」主導、輔以「丑生」和「老生」的新制度，把十大行當歸納為文武生、正印花旦、小生、二幫花旦、丑生、老生，合稱「六柱」，即「六枝台柱」的意思。在演出時，每「柱」必須運用「跨行當」的藝術。例如，「文武生」和「小生」是「小武」和「小生」、甚至「丑生」的結合；「正印花旦」和「二幫花旦」是「青衣」、「花旦」和「刀馬旦」的結合；「丑生」是「丑」、「丑旦」、「老生」、「老旦」的結合；「老生」是「老生」、「老旦」、「花臉」的結合。

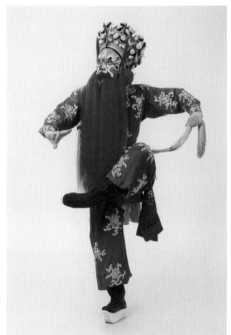

武花臉

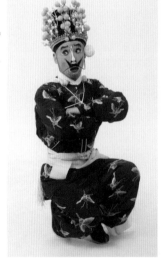

武丑

文丑

# 多彩的戲曲舞台

## 一、多樣的服裝

　　傳統戲曲服飾以明代服裝為基礎，在參考漢、唐、宋代服裝的同時，吸收清代服裝造型和圖案設計而成，不受朝代、季節和地域的限制。戲曲中人物的服裝造型，要根據人物的年齡、身份、性格、地位、文武官職而定，具有高度的寫意特徵。對於戲曲服裝，行業內有句俗語叫「三不分，六有別」。「三不分」說的是在傳統戲曲演出中對戲曲服裝的穿着「不分朝代、不分地域、不分季節」；而「六有別」是指在裝扮人物外貌形象時，要遵循寫意的原則，大體上只做六種區分：老幼有別、男女有別、貴賤有別、貧富有別、文武有別、番漢有別。傳統戲曲服裝最大的特點是程式化很強，穿戴的對與錯，都是根據戲曲服裝嚴格的穿戴制式來判斷。

　　戲曲的服裝主要可以分為：長袍類、短衣類、鎧甲類、盔帽類、靴鞋類等幾大類。如果從藝術樣式上來說，大致分為蟒、靠、帔、褶、衣五類。傳統戲曲服裝款式來源於生活，

但是經過藝術加工後已脫離日常生活屬性，呈現出可舞性、裝飾性和程式性的美學特徵。戲曲服飾寬袍大袖，不顯腰身，這樣的款式有助於表演動作的舒展。

　　傳統戲曲服裝色彩分上五色和下五色。上五色即黃、紅、綠、白、黑；下五色為紫、藍、粉紅、湖色、古銅色或秋香色。值得一提的是黑色，它在戲曲中被稱為「青」色，所以青褶子、青箭衣，實為黑褶子、黑箭衣。從質料上看，早期戲服多用呢、布，後來主要用緞、綢、縐等絲織品，戲衣上的裝飾物主要有龍、鳳、鳥、獸、魚、花卉、雲、水、八寶等。同一種樣式的裝飾物也有不同的姿態，例如，「龍」有坐、散、遊、團等不同姿態之分。

## 蟒

　　蟒，又稱「蟒袍」，是帝王將相及有官職的人在朝賀、宴會或辦公事等非常莊重、嚴肅的場合所穿的禮服。蟒的樣式是圓領、大襟、大袖，長及足，上面用金線、銀線或者彩色線刺繡上各種圖案。男蟒袍主要以四爪龍為圖案，女蟒袍則多以龍或鳳為設計圖案，陪襯紋樣為海水江崖、日、山、流雲等。一般說來，皇帝穿黃蟒；文武大臣穿紅蟒為貴重；性格粗豪者穿黑蟒、藍蟒；年輕俊雅者穿白蟒、粉色蟒；年長者穿古銅色蟒。無論穿男蟒、女蟒，都要腰圍玉帶。另外，文官多穿團龍蟒，武將多穿大龍蟒。蟒袍給人富麗光華的感覺，衣面的刺繡十分精美細致，它不僅可以用於舞台穿戴，單獨拿出來也是一件藝術品。

### 海水江崖

是指在戲服下擺所繡的類似於浪花與岩石的圖案。岩石在波濤翻捲的海浪上挺立，寓意福山壽海；海水意指海潮，「潮」與「朝」同音，是古代官服的專用紋樣。

## 官 衣

中級以下文官公服，樣式與蟒相同，圓領大襟，無滿身紋繡，只在胸前和後心有方形補子各一塊。文官是用禽鳥的圖案，武將用野獸的圖案。顏色有紫、紅、藍、黑等，依官階大小分別，巡按、府道等着紅色，知縣等着藍色，黑色則為驛丞門官穿用，又稱「素服」。男官衣腰圍玉帶，女官衣束軟帶或繫絲絛。

## 帔

音「披」，帝王、官吏、士紳及其眷屬在家居場合所穿的便服，一般百姓是不穿帔的。它的樣式是對襟、長領子、寬袖，也帶水袖，分男帔、女帔。男帔的尺寸比較長，可以到腳面，女帔的尺寸比較短，下邊襯着裙子。帔有紅、黃、紫、藍等顏色，新官上任、新婚夫婦都要穿紅帔。

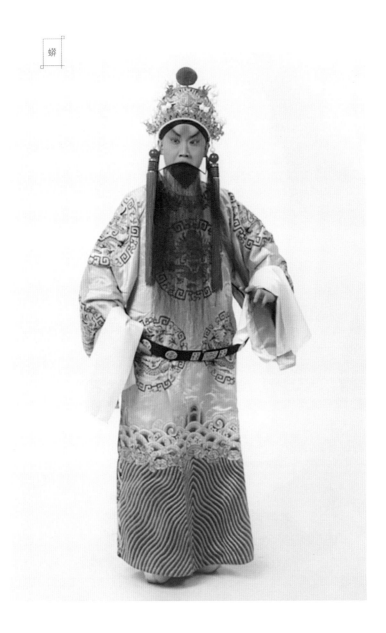

蟒

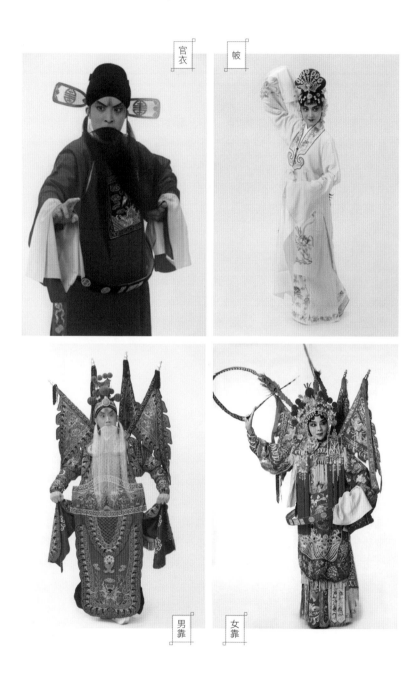

官衣

帔

男靠

女靠

## 靠

靠（音「扣」），即鎧甲，傳統戲中武將的裝束，分男靠、女靠和改良靠三種。演員穿上這身鎧甲，就叫做「紮靠」。靠有軟、硬兩種，一般武將都穿硬靠，再加上四面靠旗，顯得特別威武，軟靠不用靠旗。女靠上身和男靠的形式差不多，下身綴有數十根彩色飄帶。

## 褶 子

褶子在舞台上用處非常廣，不管人物的身份高低，男女老少，貧富貴賤都可以穿。它的樣式是大領，斜大襟或對襟，寬袖子，帶水袖。褶子分兩類，一種是花褶子，上面繡着花；一種是素褶子，上面不繡花。

## 盔 頭

盔頭是傳統戲曲劇中人物所戴各種冠帽的通稱。大體分為冠、盔、巾、帽四類。冠為帝王、貴族的禮帽，如皇帝戴的平天冠、九龍冠。盔，為武職人員所戴，如霸王盔、夫子盔等。巾，多為軟質，屬於便服，像員外巾就是這類。帽類比較複雜，從皇帽至草帽，名目繁多。皇帽也叫「王帽」，為劇中皇帝專用之禮帽，帽形微圓，前低後高，金底，上鑄金龍，綴黃色絨球，後有朝天翅一對，左右各掛黃色大穗。紗帽是古代官員戴的一種帽子，也就是常説的烏紗帽。帽形微圓，前低後高，純黑色。兩旁插方翅者，為生角扮演的忠正文官所戴，插尖翅者為淨角扮演的奸邪者所戴，插圓翅者為丑角扮演的文官所戴。

## 翎 子

　　傳統戲曲中劇中人物所戴盔帽上的飾物，即雉尾。成對插於盔頭兩側，可增加美觀，演員用以表演各種優美的舞蹈動作，表現人物的思想感情，翎子最長可達到七尺。用於傳統戲中藩王、藩將、山大王、妖精等。有些英武的青年將領，如呂布、周瑜等也戴。

## 靴 鞋

　　戲曲的靴鞋種類繁多，主要有朝方、高方、雲頭靴、虎頭靴和彩鞋等。朝方，底稍薄，一般為丑扮官員、文人穿用。高方，底為白色，較厚，一般為生、淨角色穿用。虎頭靴前端飾有虎頭紋，多為武生穿用，便於開打。彩鞋形狀同普通鞋式樣，由彩緞製成，上繡花紋，鞋頭綴有彩穗，為旦角穿用。

戲曲加油站

### 翎子的來歷

　　有關盔頭上插翎子的來源，說法之一是據說古代有一種鳥，學名叫做鶡。此種鳥有個特性，它的性情特別猛烈，尤其好鬥，一鬥起來，到死也不退卻，鑒於它的這種性情，古代的皇帝就命令在軍隊的頭盔上都插上一根鶡尾，名叫鶡冠，以此來象徵軍隊的勇猛。

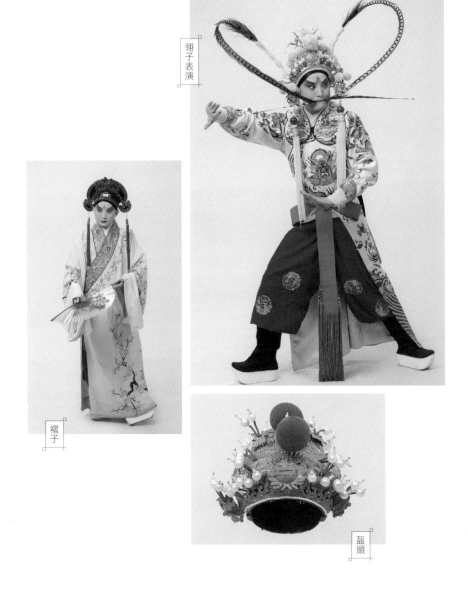

翎子表演

褶子

盔頭

# 二、戲曲的化妝

　　戲曲的化妝同戲曲的行當、服裝一樣，同樣具有程式性和誇張性。戲曲行當中生、旦的化妝，是略施脂粉，以達到端正、美麗的效果，被稱為「俊扮」，人物個性主要靠表演、服裝等方面表現。臉譜化妝，主要是用於淨、丑兩個行當，以誇張強烈的色彩和變幻的線條來改變演員的本來面目，與「素面」的生、旦化妝形成對比。

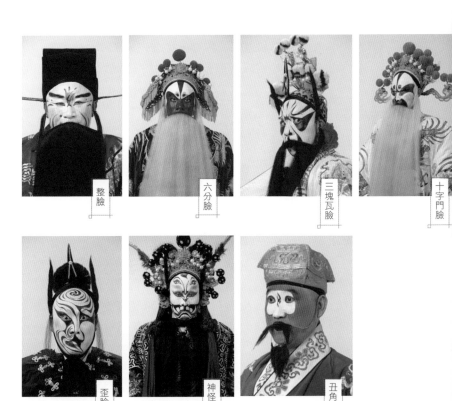

整臉　　六分臉　　三塊瓦臉　　十字門臉

歪臉　　神怪臉　　丑角臉

戲曲的臉譜是根據人物的性格或是某些特殊類型的人物來運用色彩，一開始並沒有固定的樣式，隨着時間的推移，逐漸歸類，形成了約定俗成的規律。紅色臉譜代表忠勇的人物，如關羽、姜維；黑色的臉譜代表正直、剛烈的性格，如張飛、包拯等；白色的臉譜表現奸詐、陰險的人物，像曹操、趙高；黃色的臉譜是表示一些性情殘暴的人物，如典韋；還有一些特殊的顏色像金色、銀色，主要用於神仙、妖怪這類角色，像二郎神、金錢豹等。

戲曲臉譜的變形大膽而誇張，這種變形並不是隨意塗抹，而是具有其規律和方法。臉譜藝術非常講究章法，將點、線、色、形有規律地組織成裝飾性的圖案造型。

從臉譜的構圖樣式上來分類，大致可以分為以下幾種類型：

**整臉**：臉部的化妝顏色基本上是一個色調，只是在眉、眼部位有變化，構圖簡單。如《鍘美案》中的包拯為黑整臉，《戰長沙》中的關羽是紅整臉，《赤壁之戰》的曹操為白整臉。

**三塊瓦臉**：也稱三塊窩臉，最基本的譜式。以一種顏色做底色，用黑色勾畫眉、眼、鼻三窩，分割成前額和左右兩頰三大塊，形狀像三塊瓦一樣。如晁蓋、馬謖、關勝等。花三塊瓦臉，是在三塊瓦臉的基礎上，增添了許多紋樣，將眉窩、眼窩、鼻窩的紋路勾畫得較複雜。如竇爾敦、典韋、曹洪等。

歪臉：臉譜左右兩邊的圖形不對稱，眉毛是歪的，眼睛是斜的，整個圖案看上去扭曲不規則，用來表示極其醜陋，更多的是代表品質惡劣的壞人。

十字門臉：從額頂到鼻尖畫一通天立柱紋，兩眼窩之間以橫線相連，立柱紋與橫線交差形成十字形，故命名「十字門臉」。如《草橋關》中的姚期等。

六分臉：前額上的立柱紋與眼部以下部位均畫成一種顏色，前額上立柱紋以外的顏色佔全臉十分之四，眼部以下的顏色佔全臉十分之六，上下形成四六分的形式，故稱「六分臉」。如《二進宮》中徐延昭、《將相和》中的廉頗等。

神怪臉：用於表現神、佛以及鬼怪的面貌。主要用金、銀色，表示虛幻之感。如二郎神楊戩、牛魔王等。

象形臉：將鳥獸整體或局部特徵圖案化後勾畫於臉上。如孫悟空便是一個猴子的面譜。

丑角又稱「小花臉」、「三花臉」。其特點是人物臉面中心一塊白，形狀如豆腐塊、桃形、棗花形、腰子形、菊花形等。如《群英會》中的蔣幹、《女起解》中的崇公道、《連環套》中的朱光祖等。

戲曲的臉譜用誇張的手法將劇中人物的性格、心理等展現出來，讓觀眾對人物一目了然，加深了解。臉譜不僅在舞台上發揮着重要的作用，在生活中，也成為代表民族特色的藝術圖案。

# .... 三、戲曲的道具

戲曲的道具又稱「砌末」，是戲曲舞台上大小用具和簡單佈景的統稱。砌末不獨立表現景，它在舞台上首要的任務是幫助演員完成動作，要根據演員的表演和情景來確定具體的表達物象。同時砌末可以一物多用，在不同的情境下，可以代表不同的東西，比如馬鞭既可以代表馬，也可以象徵牛，這些都表現出戲曲的虛擬性特徵。

砌末的種類很多，有生活用具、兵器、交通工具和表現環境的各種物件等。生活用具主要有酒具、茶具、文房四寶、扇子、燭台等。兵器主要有刀、槍、劍、鞭、銅、鈎、錘、斧、戟等。交通工具主要有轎子、馬鞭、船槳等。表現環境的物件有布城、門旗、風旗、火旗等。還有公案砌末，如官印、籤筒、虎頭牌、水火棍、文房四寶、聖旨等，宮廷砌末有龍鳳扇和日月扇、提燈、金瓜、龍鳳旗、黃羅傘等。

戲曲的道具中，最常見的就是桌椅，也就是常説的「一桌二椅」。這裏的「一」和「二」是虛數，並非指只有一張桌子和兩把椅子。一桌二椅使用時可多可少，可分可合，視演出需要而定。演員上台之前，一桌二椅只是舞台上的道具，當演員上台之後，一桌二椅就變成了特定的場景，可以代表不同的環境和地點。比如皇上朝，桌子就變成了皇帝的御案；縣官審犯人時，桌子就變成了衙門的公案；演員從椅子上走到桌子上，就表示上山。這樣的例子有很多，不妨在看戲時留意一下。

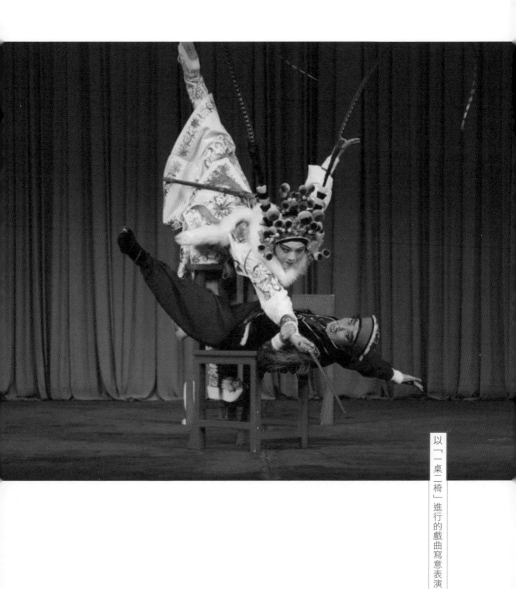

以「一桌二椅」進行的戲曲寫意表演

中國戲曲入門

一桌二椅還可以通過不同的擺法，來顯示地點、環境的變化，桌和椅的各種搭配，代表不同的情景。如一桌二椅，中間一桌，左右各一椅擺成八字形，就可以表示賓主交談或者是二人對飲等；一桌一椅，正中一桌，桌前一椅，稱為小座，表示人物閒坐無事或者是正在等候消息。桌椅的擺列式樣繁多，如大座、雙大座、大座跨椅、斜場大座、八字桌、三堂桌、騎馬桌、斜場騎馬桌、小座、八字跨椅、八字椅、旁椅、門椅、站椅、倒椅、大高台、小高台、帥帳、樓帳、床帳等。

馬鞭也是戲曲舞台上利用率很高的道具。馬鞭是由藤條短纓製成，有紅、黃、白、黑、粉等顏色，黃色馬鞭代表黃驃馬，紅色馬鞭代表紅鬃馬，黑色代表烏騅馬。像《秦瓊賣馬》中的黃驃馬，《盜御馬》中的追風千里駒，《贈袍賜馬》中曹操賜給關羽的赤兔馬，《霸王別姬》中通人情的烏騅馬，等等。這些不同的馬到了戲曲舞台上也就只是各色馬鞭子。劇中人物持鞭不舞，表示在牽着馬前行；持鞭而舞，表示騎馬奔馳。馬鞭在具體的情境下也可以作為牛、馬，以及打人的鞭子。

砌末能夠發揮各種作用，是由於它們根據演出的實際需要，經過了不同程度、不同方式的藝術加工。在實際生活中，風是看不見的，戲曲把它有形化，變成了風旗；而水旗、雲片則是把自然界本來流動不定的形態固定化，經過演員的舞動，再讓它們活動起來，變成節奏化的藝術形象，並同演員的表演巧妙地結合在一起。

砌末對於劇情的時間、地點和氣氛，也有一定的表現和暗示作用。如燭台、燈籠，可以表示夜晚；桌椅的不同擺法和桌圍椅披的不同色彩、紋樣，也可以暗示地點以至劇中人的身份。這些砌末，孤立看來顯得比較簡單，但結合了表演和人物造型後，舞台呈現會變得非常豐滿，它們既點染環境，但又不把空間固定，具有充分的流動性，以適應戲曲處理舞台空間高度靈活自由的特點。

　　戲曲的服裝、化妝和道具，並不是一成不變的，它們也在長期的演出中不斷地發展。早在民國時期，梅蘭芳就對傳統戲曲的服飾裝束做了改良。當時馮子和、歐陽予倩、梅蘭芳等編演了多部以歌舞為主的新劇目，像《天女散花》、《黛玉葬花》等，他們參照中國仕女畫、壁畫，模仿仕女服飾去製作戲服。尤其是在京劇鼎盛時期，流派紛呈，創編出大量的歷史劇，按照劇中人物設計出大量新穎別致的配套服飾，為區別於明式戲服，故取名「古裝」。

　　戲曲隨着時代的發展，也在不斷地與時俱進，不再只演歷史人物和題材的新編歷史劇，也開始排演近代、現代的人和事。這樣，戲曲的服裝、化妝、道具也就脫離了傳統的設計理念，開始了時裝化的進程。

　　由於社會經濟條件的提升，在今天的戲曲舞台上，服裝都變得更加精致，更加個性化，許多都是為人物度身訂造，人物的服裝並不是完全按照傳統服裝穿戴的程式。比如在新編歷史戲《曹操與楊修》中，曹操的裝束就與傳統戲曲中曹操的扮相有區別。在這出戲裏，曹操的玉帶是束腰的，不像

傳統戲裏面那樣寬大，盔頭也和傳統戲中不一樣，這些改變更有利於曹操這個人物形象的表現。現代戲曲服飾的色彩要比傳統戲服的色彩豐富很多，用色更加大膽，服裝的色彩可以表達人物的性格。戲曲服裝不但要美觀、實用，還要符合時代背景，每一都有不同的時代背景。這與傳統戲曲有很大的不同。就像《智取威虎山》和《沙家浜》有雖然都是現代戲，但一個是在解放戰爭時期，一個是抗日戰爭時期，年代不同，着裝也就不同。

現代戲的舞台道具也比傳統戲曲舞台要豐富很多，不再是單純的一桌二椅，根據劇情也會有佈景和道具的點綴。尤其是現代舞台上燈光技術的使用，是人物情感表達、增強戲劇效果的重要手段。通過不同燈光顏色和燈光效果的組合，表達人物不同的情緒和處境，這是過去的戲曲舞台不具備的。隨着現代科技的發展，戲曲舞台上也出現了很多借助LED 來展示時空的劇目，這種技術的使用讓場景轉換更加靈活，不過這些新的舞台設計還有待探究。

現代戲曲的服裝、化妝、道具等方面隨着時代的發展及觀眾審美的變化，在傳統的基礎上有了相應的變化。但是無論怎麼變，都要遵循戲曲的特性，要以演員的表演為中心，做到與劇中的人物、場景統一協調。不能喧賓奪主，所有舞台上的一切都要為演員表演服務。

# 豐富的唱念做打

　　唱、念、做、打是戲曲表演中的四種藝術手段,同時也是戲曲演員表演的四種基本功,通常被稱為「四功」。唱是指歌唱,念是指音樂性念白,這兩者相輔相成,構成歌舞化的戲曲表演的歌。做指的是舞蹈化的形體動作,也就是做功。打指的是武打和翻騰的技藝。做和打構成了歌舞化裏面的舞。「台上一分鐘,台下十年功」,戲曲演員從很小就要開始學習這些基本功,只有熟練地掌握唱、念、做、打,才能在戲曲舞台上刻劃、塑造人物。

## ．．．．． 一、戲曲的唱

　　唱,是戲曲的主要藝術手段之一。過去觀眾欣賞戲曲,常常都是説「聽戲」,也就是説欣賞戲曲,聽唱是非常重要的。唱在戲曲表演中也佔據着重要的位置,過去的戲曲舞台沒有麥克風,演員演唱完全靠自己本身的聲音,因此嗓子好對戲曲演員尤其重要。學習唱功的第一步是喊嗓、吊嗓,擴

大音域、音量，分辨字音的四聲陰陽、尖團清濁、五音四呼，練習咬字、歸韻、噴口等技巧。但更重要的是用戲曲的唱來表現人物的性格、感情和精神狀態，通過演唱來促進劇情的發展。優秀的戲曲演員都把傳聲與傳情結合起來，不光注重唱的技術，也注重唱的情感。戲曲中的唱腔不是單獨的唱，它穿插在戲曲表演中，表現人物的喜怒哀樂，塑造出一個個鮮明的人物形象。

　　戲曲的唱詞是有一定的規範與格式。在曲牌體中，唱詞要按照規定的平仄和格律來填詞，而板腔體的唱詞一般字數要求在五字、七字、十字，而且要押韻。戲曲的唱，有角色的獨唱，也有兩個角色的對唱等多種演唱的方式。

戲曲香港站

　　今天在香港仍有演出的福佬「白字戲」和潮州戲，在唱腔上的特色之一，是「合唱」的使用。戲曲中的「合唱」是指超過一個演員同時唱曲，屬沒有「和聲」的「齊唱」，是傳統的演唱方式，早在宋代的「南戲」已有使用。福佬「白字戲」和潮州戲的「合唱」又稱「幫腔」；每當有演員在台上演區唱曲時，不少身處虎度門及後台的演員、樂師以至工作人員都會加入「幫腔」，有「合作」、「幫忙」、「幫助聲勢」的意思。

# 《四郎探母》選段

## 【西皮慢板】

楊延輝坐宮院自思自歎，

想起了當年事好不慘然。

我好比籠中鳥有翅難展，

我好比虎離山受了孤單。

我好比南來雁失群飛散，

我好比淺水龍久困沙灘。

想當年沙灘會。

## 【西皮二六板】

一場血戰，只殺得眾兒郎滾下馬鞍。

我被擒改名姓方脫此難，

將楊字拆木易匹配良緣。

蕭天佐擺天門在兩下會戰，

我的娘領人馬來到北番。

我有心回宋營見母一面，

怎奈我身在番遠隔天邊。

思老母不由我肝腸痛斷，

想老娘淚珠兒灑在胸前。

（哭頭）眼睜睜高堂母難得見，兒的老娘啊！

## 【西皮搖板】

要相逢除非是夢裏團圓。

## ·..... 二、戲曲的念白

　　戲曲的念白是非常有韻味的，它是經過藝術提煉的語言，具有節奏感和音樂性，有時候念白要念得好，比唱腔還難學。戲曲行業內常說「千斤話白四兩唱」，可見念白的重要性。在戲曲表演中念白與唱腔相輔相成，對人物情感的表達起到至關重要的作用。

　　念白大致分為韻白、散白、數板和引子。韻白是經過加工過的舞台語言，與日常說話有區別，更像是唱歌。京劇的京白、崑曲的蘇白及其他地方戲曲的方言白，都屬於散白，與日常生活中的語言類似。數板是將節奏自由的語言納入固定節奏的規範之中，節奏感強烈。引子為半唱半念，念為韻白。像《四郎探母》中的楊延輝的上場引子「金井鎖梧桐，長歎空隨一陣風」，就是唱念結合的，這樣更能表現人物的內心情感。

---

**戲曲加油站**

### 自報家門

　　戲曲中的自報家門就是角色在舞台上直接向觀眾進行自我介紹，這是從說唱藝術中的第三人稱做介紹演化而來的，自報家門是戲曲的特殊的表現手法，通過自報家門，觀眾馬上就認識了眼前的這個角色。

---

## 上場詩

戲曲中角色上場時一般會念四句詩，一般是說明自己行動或許自身處境的，一般為五言、七言，有時候有四言。如《金玉奴》中，金玉奴上場念：「青春整二八，生長在貧家，綠窗春寂靜，空負貌如花。」

## 《野豬林》林沖白虎堂念白

卑職身為八十萬禁軍教頭，怎能擅入白虎節堂。

只因卑職在長街之上，購得寶刀一口，吹毛斷髮、削鐵如泥。

正在欣喜之際，陸謙奉太御之命，傳喚卑職帶刀進府，與太御觀看。

陸謙之言我是怎得不信，太御之命我是焉敢不尊。

因此，帶刀進府。不想他，引來引去，將俺引入白虎節堂。

太御到來，不分辯道，道卑職持刀行刺，就要斬首。

太御要斬卑職的人證就是引俺前來的陸謙，要斬卑職的物證，無非是太御要看的寶刀。

如今卑職人證，成了太御人證，卑職物證，成了太御物證。

我縱然渾身是口也難辯明此冤，這這這，這豈不是冤沉海底。

一如粵劇唱腔音樂的多姿多彩,粵劇的說白也有多至 11 種的形式。「口白」既無拍子或字數限制,也不須押韻,既是普通人物的溝通方式,也是文人雅士和帝王將相之間較隨意的溝通方式。「口鼓」也不限字數,除感嘆詞外,每句最後的字必須押韻;單數句押仄聲韻,稱上句;雙數句押平聲韻,稱下句;是文人雅士和帝王將相之間有禮、嚴肅或拘謹的溝通方式。「詩白」以近似七言或五言絕句的體裁寫成,常用四句,也有兩句的,常用於主要演員在主要段落的出場。「引白」是用「打引鑼鼓」作引子的詩白;演員須把最後三個字唱出來,功能與「詩白」相似。「白欖」有敲擊樂器卜魚打出「板」作為伴奏,多為三字句、五字句或七字句;句數不限。「鑼鼓白」是有鑼鼓襯托、激昂的獨白或對白,特色是句與句之間有「一槌」作分隔;不須押韻,多是四言、五言或長短句;句數不限。「英雄白」與「鑼鼓白」相似,但近似五言或七言句的「詩白」,作為英雄好漢的自我介紹。「韻白」不限字數,每句最後一個字常押仄聲韻,尤多用入聲韻;快速的韻白也稱「急口令」;用沙的作伴奏,一般常帶詼諧味道。「浪裏白」是在唱段與唱段之間的過門音樂中加入的口白,是取旋律高低如波浪之意。「托白」是演員在念獨立於唱段之外的「口白」時,伴奏樂師加入氣氛音樂作為襯托。「叫頭」是演員提高聲調、拉長聲音,呼叫如「哦!」、「不好了!」、「待我看來!」,以表達驚訝、感慨、哀傷等情緒。

## 三、戲曲中的「做」

　　做，泛指表演技巧，一般又特指舞蹈化的形體動作，是戲曲有別於其他表演藝術的主要標誌之一。戲曲演員在舞台上的一舉一動都與生活中不太一樣，他們的身段、表情、氣派都是表演的一部分，都稱為做。在舞台上演員要通過身段來表現人物，創設場景。

　　戲曲具有虛擬性的特徵，很多場景和道具在舞台上都不是真實存在的，需要演員通過動作表現出來。比如舞台上沒有門，演員就通過舞蹈化的程式動作，表現出開門關門，讓觀眾相信舞台上真的有一扇門。戲曲演員除了要練就腰、腿、手、臂、頭、頸的各種基本功，還須悉心揣摩戲情戲理、人物特徵，才能把戲演活。

　　演員還會利用自己身上的服裝、手裏的道具等來表現人物形象，比如長綢舞、水袖功等，因為戲曲做工對身體柔韌性和協調能力有一定的要求，大部分戲曲演員們從很小就開始進行訓練了。

### 帽翅功

　　帽翅功又稱「耍帽翅」，多用來表示角色狂喜、激動、慌亂等心情。在戲曲中，紗帽是古代官員戴的一種帽子。帽翅是紗帽上的一種裝飾，分為方翅（為正派官員所用）、尖翅（為凶殘奸詐官員所用）、圓翅（為昏庸糊塗官員所用）。戲曲演員利用紗帽翅的不同方向、力度的旋轉和顫動，來表達角色的心理活動和情感變化。耍帽翅完全由脖頸及後腦勺

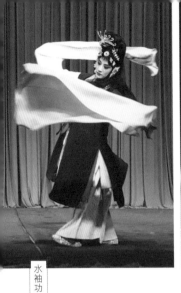

水袖功

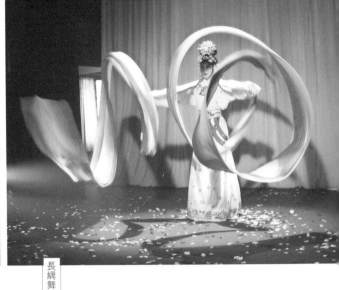

長綢舞

控制，需刻苦磨煉方能運用自如。帽翅旋轉和擺動的方向，
或上或下，或左或右，或前或後，或繞圓圈，表演時可以雙
翅齊動，也可以單翅擺動，另一只翅停住不動。例如蒲劇、
晉劇《徐策跑城》中的徐策耍帽翅的一段，就非常得精彩。

## 翎 子 功

　　翎子，是插在盔頭上的兩根約五六尺長的雉雞翎，除起
裝飾作用外，在戲曲舞台上，還通過舞動翎子，做出許多優
美的身段動作，借以表現人物的心情、神態。翎子功，即舞
動翎子的技巧、功夫，俗稱「耍翎子」。生、旦、淨、丑各
行腳色都用，小生用得最多，故有「翎子生」一行。插戴翎
子的多為英武（如周瑜、穆桂英）、勇猛（如楊七郎）、彪
悍（如典韋）或暴戾（如屠岸賈）的人物。耍翎子的技巧有
單掏翎、雙掏翎、單銜翎、雙銜翎及抖翎、繞翎等，配合着
各種優美的身段，表達得意、憂慮等情緒。

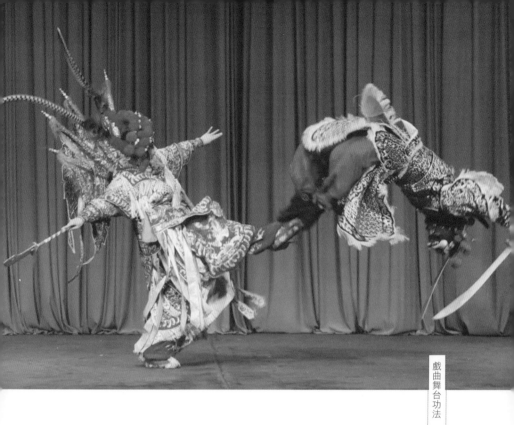

## 水 袖 功

　　戲曲服裝中的蟒袍、官衣、褶子、帔等多在袖口上縫有一段白綢，稱水袖。水袖是手勢的延長和放大，有一些情感用手勢來表達不夠鮮明，於是就要借助水袖，演員可以利用水袖的舞動以充分表現劇中人的複雜感情。水袖技巧的基本要領在於肩、臂、肘、腕、指等各個部位的協調配合，熟練掌握水袖的性能，運用時才能得心應手。有經驗的演員在水袖技巧上各有自己的創造，如程硯秋曾將水袖的技巧歸納為勾、挑、撐、沖、撥、揚、撣、甩、打、抖等十種，經過精心的設計和結合，可以表現人物的多種情緒。

## ····  四、戲曲中的打

　　打，是戲曲形體動作的另一個重要組成部分，是傳統武術的舞蹈化，也是生活中格鬥場面的高度藝術化的提煉。戲曲中的打鬥不像現實中那麼隨意，它具有一定的套路，每一個動作都是提前設計好，演員對打鬥的動作心裏有數，不管是多麼激烈的打鬥，都要打得漂亮。

　　戲曲的打一般分為「把子功」和「毯子功」兩大類。演員不僅要有深厚的功底，而且還必須善於運用這些難度極高的技巧，準確地展示出人物的精神面貌和神情氣質。

## 把 子 功

　　把子功，是根據古代的作戰生活，吸收民間武術技巧，按戲曲表演的特點創作而成。它是戲曲演員使用長短兵器，例如刀、槍、劍、戟模擬比武或戰鬥的基本功。因為戲曲演員頭部、身上、腳下都戴有種種頭飾、衣服（如盔頭、翎尾、髮綹、髯口、紮靠、靠旗、大帶等），所以在武打方面，要顧及服飾的限制，和武術格鬥不一樣。戲曲演員通過把子功的技術表演來刻畫人物思想感情，展示劇情。表演的時候，上身的動作和腳下的步伐要統一配合，和諧一致。和對手互相攻守，也要配合默契，做到快而不亂，慢而不斷，層次分明，節奏嚴謹，從而體現人物彼此的身份、感情和所處的環境。雖然不是真的在比武，但是一招一式都精彩紛呈。

## 毯子功

　　毯子功，主要指身體各部位相繼着地的撲、跌、翻、滾等動作技巧及各種筋斗，因多在毯子上進行練習，因此得名。毯子功全憑演員自身展現動作，包括單筋斗、串筋斗、腿功等，非常考驗演員們的柔韌性和腰腹力量，難度非常大。通過毯子功的訓練，使演員的身體的力度、速度等都有所提高，為更完美地表現人物打下了基礎。

## 檔子

　　檔子，又叫「蕩子」。武戲中凡交戰雙方人數在三人以上，或彼此人數相當的戰鬥場面，即可稱為「蕩子」。其上場的方式和格鬥的程式，無不體現着一種節奏美、形態美和整體美。不論三股蕩、四股蕩、六股蕩、八股蕩，它總是由少到多，逐步升級，每一個段落都會有一次亮相，直到最終形成交戰的高潮。

戲曲香港站

　　香港粵劇的武場身段分「南派」和「北派」。「南派」是粵劇的傳統身段，用高邊鑼、大鈸等樂器伴托。除用「把子」（道具兵器）之外，徒手的搏擊以「短打」為主，功夫硬橋硬馬，均源自少林拳；因雙方爭持時每每四手相連，狀似一道橋，故統稱「手橋」。1920 至 1930 年代開始，藝人從京劇移植過來的武場身段稱「北派」，以打把子為主，用京劇鑼鈸等樂器伴托。

# 戲曲的

## 幕後 ——————

————————————故事

# 戲 曲 的 後 台

## 一、後台都有誰？

　　過去的戲曲班社將戲曲演職人員分為「七行七科」。登台演出的人員分為「七行」，有老生行、小生行、旦行、淨行、丑行、武行、流行。武行是演武戲時的各類配角；流行指的是龍套，又稱「文堂行」；不演戲、負責管理和後台服務的人員分為「七科」：經勵科、交通科、劇裝科、容裝科、盔箱科、劇通科、音樂科。

　　經勵科主要負責為班社邀角請人，被稱為管事，在組織人事上有很大的權力。經勵科人員既需要熟悉演員，可以在組班時邀到所需各角兒，有需要會派戲碼、知道甚麼戲可以賣座盈利，還要與各大戲園、稅警機關、報社等有良好的人際關係，類似於今天我們所說的「經紀人」。

　　交通科主要負責在演出前告知演員自己的角色、戲碼，還要在演出進行中催場。交通科的成員俗稱為「催戲人」，就類似於今天片場劇務的角色。

戲曲香港站

香港粵劇的伴奏樂隊稱為「中西樂」是有其歷史因素的，當中可見粵劇本來樂意吸收外來元素。早期伴奏樂隊用二絃、簫、月琴、提琴、嗩吶等旋律樂器（也稱「文場」）和鑼、鈸、鼓等敲擊樂器（「武場」）。到 1920 至 1930 年代，薛覺先、馬師曾等紅伶開始將西方的樂器，如小提琴、木琴、結他、班祖琴、小號、色士風和爵士鼓等加入拍和樂隊，其他劇團亦爭相仿傚，以至旋律樂部全由西方樂器組成，遂稱「西樂」，敲擊樂部則稱「中樂」。今天，大部分上述西樂樂器已被淘汰，但「西樂」一名仍被沿用來統稱粵劇、粵曲旋律樂器，包括高胡、二絃、提琴、椰胡、南胡、阮、簫、笛、三絃、秦琴、喉管、洋琴、琵琶等傳統中國樂器，和小提琴、大提琴、色士風、結他等西方樂器。

　　劇裝科主要負責演員服裝的管理、穿卸，與戲曲道具的查找。劇裝科的成員被稱為「箱倌」，每一出戲誰穿甚麼行頭，全都需要問箱倌的。戲班排演新戲，甚麼角色穿甚麼服裝也都是他們主導。

　　容裝科主要是為戲曲旦角演員化妝、梳頭、貼片子，他們又被俗稱為「梳頭桌師傅」。

　　盔箱科主要負責盔頭箱的管理和協助戲曲演員戴盔帽、勒盔帽、卸盔帽等工作，被俗稱為「盔箱倌」。

劇通科又稱為「檢場人」，主要有兩項工作：一是監督提醒演員上場，二是負責台上的砌末。演員何時上場，手裏拿甚麼道具，演出中桌椅的擺放，位置何時更換，全得由劇通科操心。

音樂科就是為戲曲演出伴奏的樂隊，分為文場和武場，通過音樂的伴奏配合演員的表演，使演出達到理想的舞台效果。

「七行七科」都是舊戲班所有，新中國成立以後，戲曲的七行七科發生了變化。七行進一步簡化、合並，逐漸確定為生、旦、淨、丑四個行當。七科之中，隨着劇團整頓、淨化舞台、健全工作管理制度的進行，經勵科、劇通科、交通科已經被取消，其餘四科則逐漸由樂隊和後台管理人員取代。

## ···· 二、後台有哪些講究？

戲曲行業在多年的演出實踐中形成了很多梨園規矩。這些規矩是針對藝人們台前幕後的行為做出的約定，目的是為了保持台前與幕後的秩序，讓演員在有序的環境中完成演出工作。除此之外，後台還有一些禁忌，這些禁忌某種程度上代表着中國人自古以來的觀念和思想。

後台的規矩主要有：不准大聲喧嘩、玩耍；不吃帶皮帶核的食物（黏在鞋底的話，會使人滑倒，對演出不利）；不私窺前台；不鼓掌叫好；未開鑼前，台上一切響器，不許敲碰；不擅動箱中各物；大衣箱上不許臥睡；上裝後不可亂坐；

開戲之後不動響器、樂器；各行按固定位置落座，不許亂坐；進後台須拜祖、拜神、燒香；丑角不開面，他行不得抹彩；等等。

在過去戲班，後台的座位管理各有次序，不許隨意落座。在長期的演出實踐中，班中何人坐何位置都有不成文的規定，大家都自覺遵守。戲班中不同行當、不同職能的人員在後台都有自己專屬的位置。旦角坐大衣箱，生行坐二衣箱，淨行坐盔頭箱，末行坐旗包箱，武行、上下手坐把子箱，丑行可隨便坐。為甚麼丑行特殊？據說因唐明皇曾演過丑角，所以丑角地位崇高，可以隨意坐；還有種說法是因為丑行所扮演的角色生旦淨末各行都有，所以他們可以隨便坐。

另外，在後台說話也相當有講究。說到一些人物時，不准指名道姓，如關雲長只能說關老爺，岳飛只能說岳老爺，包拯只能說包老爺，二郎神只能說二郎爺。加官、喜神、財神這些面具在後台不能仰臉讓人看見，演員戴上這些面具之後不准再與他人講話。

後台不允許幌旗，因為幌旗在古代是造反的標誌，造反者會以旗幟為號幌旗起義，這是古代的帝王最不想看到的。因此在戲曲後台，幌旗是被禁止的。

後台不說傘，因為雨傘的「傘」與「散」同音，只要遇到傘字，都是以「雨蓋」來代替。據說著名丑角演員蕭長華總是拿着一把布傘，象徵「不散」的意思。

**戲曲世界大事**

　　1917 年的 4 月底，一代京劇大師譚鑫培抱病演唱《捉放曹》，這是他生前的最後一次演出。5 月 10 日譚鑫培逝世於北京，享年 70 歲。

　　1917 年 12 月 1 日，梅蘭芳在吉祥園首次演出古裝新戲《天女散花》。

　　1917 年 5 月 13 日，浙江嵊縣小歌班藝人首次進入上海，在十六鋪原新舞台舊址演出。

　　今天香港粵劇演員仍然嚴格遵守傳統粵劇戲班的後台規矩。在神功戲棚後台的虎渡門旁邊，必定設置供奉戲班守護神「華光」或「田、竇」的祭壇，稱為「師傅位」；旁邊的戲箱稱為「神箱」，不容許女性坐在上面。演員到達戲棚，須等待「正印丑生」在「師傅位」後面的竹柱或木柱上用硃砂題上「大吉」兩字，方可以動筆化妝；這個「吉」字的「口」部的四劃不能完全相連，以避免「不開口」的禁忌。遇上一塊地是首次用來搭棚演戲，戲班成員在「破台」儀式完成之前都不可以說話。此外，成員須定時向戲神和在前台的邊緣上香，和進行「拜仙人」的儀式。

# ⠿⠿⠿ 三、後台都有甚麼？

　　戲台上演員粉墨登場，滿台蟒靠帔靴，旗袖飛揚。當觀眾沉浸在台上的表演中時，也許想不到，後台也是忙碌一片，不同的衣箱歸置着不同的蟒袍、腰裙、襖褲、帔子、斗篷、箭衣、褶子、開氅、短衣、腰包、巾帶、戲鞋、盔帽等。這些衣箱，舊時戲曲班社稱之為「戲箱」，又分類為大衣箱、二衣箱、三衣箱、盔箱、旗把箱等，以規整管理類目繁多和複雜的服裝。

　　**大衣箱**：戲曲角色所穿的文服統稱「大衣」，放文服的衣箱叫做「大衣箱」。像蟒、官衣、帔、開氅、褶子、旗裝都放在大衣箱。

　　**二衣箱**：戲曲角色所穿的武服，統稱「二衣」，放置武服的衣箱被稱為「二衣箱」。所有武職、兵丁、武林人物的服裝、靠以及箭衣、馬褂、短打衣等都放在二衣箱。

　　**三衣箱**：專放戲曲角色所穿的水衣、胖襖、護領、彩褲、靴鞋等，同時還放有短刀、腰刀、寶劍、馬鞭、枷棒、刑法、令箭、印盒、酒杯、酒斗、筆硯等小道具。演員化妝後，服裝穿着有規定順序，先到三衣箱穿衣，然後再按照所扮角色到大衣箱或二衣箱穿衣，最後到盔頭箱戴盔頭。

　　**旗把箱**：戲曲演出所用的道具統稱為旗把，放置這些道具的箱子稱為「旗把箱」，俗稱為「寶箱」或「雜箱」。刀槍及其他大大小小的道具都要放在旗把箱裏。

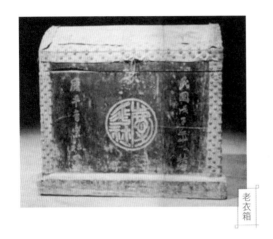

老衣箱

**盔頭箱**：戲曲角色所戴的帽統稱盔頭，放置盔頭的箱子稱為盔頭箱，也被稱為帽箱。盔頭箱包括木箱、圓籠、竹筒等容器。木箱用來放巾、發、髯口，圓籠用放置盔帽，竹筒用來放置雉尾翎。

**彩匣子**：戲曲演員面部化妝時用的顏色被統稱為「彩」，放彩的匣子，就被稱為「彩匣子」，裏面放有彩色、紙筆、油料等面部化妝用品。

**梳頭桌**：戲曲旦角後台化妝的場所，又叫「包頭桌」。在演出時，在梳頭桌上放置供旦角化妝用的首飾、脂粉、假發、鬢簪、珠花等。

# 科 班 與 戲 班

## 一、科班

　　科班，最早起源於明代。明代嘉靖年間已有海鹽腔和崑曲的科班。清中葉之後，隨着地方戲的勃興，科班風靡各地。清末民初，又相繼出現了一批規模更大、專門培養童年演員的科班。

　　科班是過去培養戲曲演員的教育機構。它沿襲傳統的坐科制度，有一整套完整的戲曲教學方法，主要注重技藝的培訓，但文化知識的教育則相對薄弱。近代以來的科班召集了一大批有着豐富舞台經驗的戲曲演員做教師，招收為幼年兒童入學，坐科的時間一般是七年到十年。這些學生在科班裏，不斷地學習表演技藝，並且有大量舞台演出的機會，可以説是邊學邊練，成長迅速。

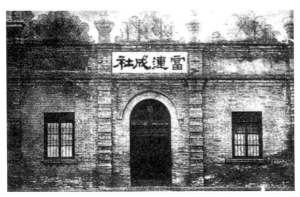

## 京 劇 第 一 科 班 ── 富 連 成

　　提到科班，最有代表性的當屬富連成。它創辦於 1904
年，前期稱喜連成，於 1948 年解散，歷時共 44 年，是公
認的辦學時間最長、造就京劇藝術人才最多、影響最為深遠
的一所科班。富連成科班共培養了「喜字科」、「連字科」、
「富字科」、「盛字科」、「世字科」、「元字科」、「韻
字科」、「慶字科」八科，近八百多名京劇學生，其中侯喜
瑞、馬連良、於連泉、譚富英、裘盛戎、葉盛蘭、葉盛章、
袁世海、李世芳、毛世來、譚元壽等，後來都成為了京劇名
家。他們中不少人又傳承、培養了一批又一批學生，為京劇
事業的發展做出了不可磨滅的貢獻。

　　富連成是社長負責制，社裏的業務和行政方面都由社長
負責。在社長的下面又設置了管事、執事、會計、教習、箱
頭等職位。富連成設立時社長是葉春善，後葉春善病故，他
的長子葉龍章繼任社長。當時富連成社的辦學宗旨就是：「創

辦科班，不為發財致富、爭名奪利，只為培養教育梨園後一代，永續香煙。」富連成社明確了培養戲曲演員的決心及傳承戲曲的責任心。在這樣的辦學理念下，富連成成為延續時間最長的科班。

富連成在入社、學習、演出及生活方面有嚴格的規定，有「科班訓詞」、「學習日程」等規章制度。學生想要進入富連成學習技藝，除了年齡符合和基本的「面試」外，還要「試學」，學習一段時間後，只有合格者才能正式入科學習。富連成的教學堅持因材施教，一方面，學員們會進行基本的技藝學習，另一方面，又會根據每個人不同的條件劃分行當，針對自身的特點來學習和訓練。

富連成不僅重視學員技藝的學習，也非常注重學員的舞台實踐，讓學員在舞台上不斷成長。富連成與廣和樓戲園訂立演出合同長達 20 年，除此之外，還經常演出於廣德、華樂、吉祥等戲園。這樣的做法讓富連成的學員成長迅速，為他們以後的職業生涯奠定了堅實的基礎。

除了富連成，還有許多有名的戲曲科班培養出了大量藝術人才。如四大名旦之一的尚小雲設立的榮春社、京劇演員李永利及其長子李萬春創辦的鳴春社、重慶的厲家班、天津的稽古社、川劇的三益科班、越劇的群英舞台科班、崑曲的全福班、桂劇的小金科班等。

## 富連成科班「學規」

傳於我輩門人，諸生須當敬聽：
自古人生於世，須有一計之能。
我輩既務斯業，便當專心用功。
以後名揚四海，根據即在年輕。
何況爾諸小子，都非蠢笨愚蒙；
並且所授功課，又非勉強而行？
此刻不務正業，將來老大無成，
若聽外人煽惑，終究荒廢一生！
爾等父母兄弟，誰不盼爾成名？
況值講求自立，正是寰宇競爭。
至於交結朋友，亦在五倫之中，
皆因爾等年幼，哪知世路難生！
交友稍不慎重，狐群狗黨相迎，
漸漸吃喝嫖賭，以至無惡不生：
文的嗓音一壞，武的功夫一扔，
彼時若呼朋友，一個也不應聲！
自己名譽失敗，方覺慚愧難容。
若到那般時候，後悔也是不成。
並有忠言幾句，門人務必遵行，
說破其中利害，望爾日上蒸蒸。

## 新型的戲曲學校 —— 中華戲曲專科學校

中華戲曲專科學校於 1930 年 6 月在北京籌辦，隸屬於中華戲曲音樂院，後改名為私立中國高級戲曲職業學校，1940 年 11 月停辦。中華戲曲專科學校是我國第一所新型的培養戲曲演員的學校，它的出現標誌着中國戲曲教育走上了學校化的道路。中華戲曲專科學校採用現代化的教學方法，和以前的戲曲科班的教育有很大的差別。

中華戲曲專科學校的前後兩位校長分別是焦菊隱和金仲蓀，他們都是戲劇界的重要人士。教師有王瑤卿、曹心泉、高慶奎、郭際湘等。在他們的領導和教育下，中華戲曲專科學校顯示出新的面貌，培養了大量的戲曲人才。從成立到最終解散的十年的時間裏，共培養出「德、和、金、玉、永」五科共二百多名學生，後來成名的有宋德珠、李和曾、沈金波、李玉茹、陳永玲等。

中華戲曲專科學校學制七年，招收 10 歲至 13 歲具有初小文化程度的男女生。該戲校不同於其他舊科班，男女生合校是該校的首創，使男生、女生共同學藝，擁有平等的受教育權利。

中華戲曲專科學校除京劇專業外，還有文化課，以提高學生素質。在專業課上，教師依舊採用口傳心授的教學方法，通過練功、學戲、排練，授予學生戲曲藝術基本知識和技能，並登台演出。在專業課之外，還開設了歷史、地理、國文、外語等文化課，還有與戲曲相關的戲曲史、藝術概論等理論的學習，以培養有藝術創造能力的適應時代的戲劇人才。為

使學生開闊藝術眼界，還常組織學生觀摩話劇，而且排練演出自娛。

在中華戲曲專科學校的影響下，各地也出現了一些新型的戲曲學校，如 1934 年設立的山東省立藝術學院、1939 年成立的上海戲劇學校等，他們的出現推動了戲曲教育的發展。

<table>
<tr><td>時光穿梭機</td><td>1927 年 7 月 25 日，《順天時報》公佈「五大名伶新劇奪魁」的投票結果，演員以各自的新編劇目來競爭。梅蘭芳的《太真外傳》、尚小雲的《摩登伽女》、荀慧生的《丹青引》、程硯秋的《紅拂傳》、徐碧雲的《綠珠墜樓》當選。<br><br>1927 年 11 月 22 日，西安易俗社安上電燈，秦腔舞台開始出現電光佈景。</td></tr>
</table>

<table>
<tr><td>戲曲香港站</td><td>香港不少中、小學都會在音樂課中教授粵劇和粵曲欣賞，或以課外活動形式提供粵劇初級唱、做、念、打的訓練；少數中學也會開設粵劇科，如聖保祿學校的中一、中二學生須修讀粵劇科，共 80 分鐘。香港演藝學院提供四年制的學士學位課程，以培訓粵劇演員和伴奏樂師。作為粵劇從業員的「工會」，香港八和會館透過「八和粵劇學院」提供四年制、兼讀的培訓課程。國內培訓粵劇演員和樂師的單位則有「廣東舞蹈戲劇職業學院」和「湛江藝術學校」。此外，香港多間大專院校，如香港中文大學、香港科技大學、香港理工大學都正在或曾經開設粵劇欣賞或戲曲欣賞等科目。</td></tr>
</table>

　　戲班的產生與發展伴隨着中國戲曲的發展脈絡，戲曲藝術的生存環境為戲班的流變提供了空間。戲班從漢唐時期就開始孕育，至宋代，城市和商業的繁榮促進了戲曲藝術的發展，出現了專門進行文化娛樂活動的勾欄、瓦舍，民間戲班也就此產生。至元朝，出現了大量戲班，其演出形式以家庭為單位出現，戲班裏的人大多都有親屬關係。明代中葉以後，戲班有了新的發展與變化，由王宮貴冑豢養、用於自娛的崑曲家班繁榮一時。至清代，戲曲藝術高度發展，出現了「花雅爭勝、諸腔雜陳」的局面，戲曲作為普遍的文化娛樂活動，呈現出空前繁榮的景象，戲班的數量與規模劇增。

## 戲班的收入分配

　　戲班作為表演團體，其演出一般不會固定在一處，而是保持流動的方式。清代的戲班與戲園之間形成了一種獨特的運營模式，每月戲班按照商定的日期和順序到戲園中演出，以三至四天為一階段。戲曲演出有多種形式，最為常見的是戲園的演出與堂會和宮廷傳召演出，這也是戲班收入的主要來源。

　　戲班演出需要一定的演出場所，清中後期，商業性的戲園、茶樓、會館等戲曲演出場所大量湧現。清朝政府規定，戲班不能兼營戲園，戲園也不能自主組建戲班。因此戲園與戲班需要簽訂協議，先由戲園賣「座兒錢」，然後再與戲班分賬。戲園付給戲班的錢數不是固定值，而是按照營業額以定好的比例與戲班分成。一般比例為戲班（後台）七成，戲

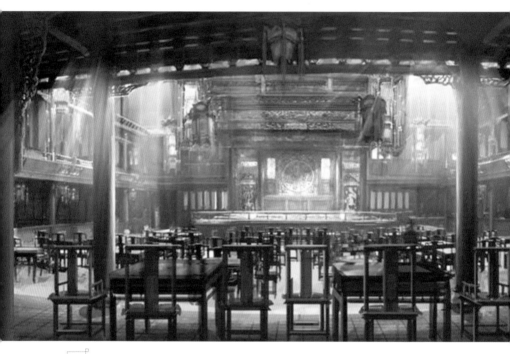

戲園

園（前台）三成。如果遇到班底行當齊全、實力強勁、戲碼叫座的戲班，戲園也會讓步，讓戲班多拿一些。

　　戲班除了固定的戲園演出，還會被內務府或王公大臣傳召演出。內廷供奉和堂會戲一般不會虧待戲班，賞銀豐厚。

　　關於戲班的財務分配，最大的開支便是演員的薪酬。起初，戲班實行包銀制，班主邀請伶人搭班時，與伶人商定好演出期限，聘期一般為一年，並且會商定好價錢。包銀制下的收入是固定的，一般商定之後是不會改變的。包銀制帶有平均主義的色彩，在班中無論是班主、主角、配角或是後台的服務人員，他們的各項待遇基本相近。但班主也會給名伶「車錢」，這是對名角的一種補貼，畢竟名伶的演出對戲班影響巨大。

　　清同治以後，上到統治者、王公顯貴，下到黎民百姓都對戲曲十分喜愛，捧角之風蔚然盛行。此時，名角掛「頭牌」，成為戲班的核心，之前戲班的平均制度被打破。名角有強大的號召力，是戲班演出的頂梁柱，因此在班中地位較高，各項待遇豐厚，其他配角地位、收入與之相差甚遠。與此同時，演員的收入由原來的「包銀制」轉變為「戲份制」。戲份制規定演員的工資不再固定，而是根據每日演出盈利的多少來提取酬金。戲份制提高了名角的演出積極性，如果演

員的表演賣座，戲園有更好的收益，相應演員就可以得到更多的酬勞。演員在戲份制的激勵下不斷挑戰，努力追求藝術高峰，進一步推動了由演員中心制到名角挑班制的轉變。

1896 年譚鑫培第一次以私人名義聘請場面藝人，此為「名角挑班制」真正形成的標誌。名角挑班制的形成，適應並促進了藝術表演個性化的發展，使演員的藝術風格充分發揮，豐富了表演藝術。名角挑班制打破了均衡的藝術資源，使名角能夠享受更優的資源，展示潛在的藝術個性，其藝術特質得到充分發揮。他們在長期的演出實踐中不斷總結經驗，逐漸形成了自己的表演風格，開創了獨具特色的流派藝術。名角挑班制開啟了戲曲的新時代，促使了戲曲舞台由集體平均走向個人突出。大批名角選擇自主挑班，戲曲界湧現出諸多名家，形成了眾多影響深遠的流派，同時也出現了大批優秀的表演劇目。名角制為戲曲藝術在近代的繁榮與發展做出了重大的貢獻。

# 戲曲習俗

過去不同行業都有各自的宗教信仰或是民間信仰，祭祀祖師、祈求神明保佑是最普遍的習俗，祖師爺被視為本行業的保護神，大家都很重視。對祖師爺的崇拜與信仰是人們精神與情感上的需求，它是從業者的精神支柱，可以成為凝聚行業人心的力量，讓人心中有所慰藉。戲曲行業也有自己獨特的習俗與信仰。

## 一、戲神崇拜

### 戲曲祖師老郎神

梨園行的祖師稱為「老郎神」，但是關於老郎神到底是誰卻有諸多說法。

戲曲祖師爺老郎神為唐明皇的說法最為普遍。眾所周知，唐明皇擅長音律，經常與大臣們在宮內的梨園消遣娛樂，

後來梨園又成為教習藝人與訓練樂師的場所，之後「梨園」就成了戲曲行業的代名詞，戲曲從業者則稱為梨園子弟。相傳，唐明皇不但擅音律、會打鼓，還經常粉墨登場。清代《梨園原》中就記載，每逢梨園演戲，唐明皇都裝扮演出，掩蓋自己的本來面目。礙於體統，就稱他為老郎神。

另外兩位被尊為「老郎神」的是後唐莊宗李存勗和翼宿星君。

在以前，梨園界對老郎神有一系列的祭祀活動。在每年的封箱戲之後和老郎神的生日三月十八日，都會舉行盛大的祭祀活動，而且在演出前，演員都要對祖師牌位敬香禮拜，希望得到祖師保護，在演出過程中不要出現意外，一切順利。

在戲曲從業者的心目中，老郎神到底是哪一位，已經不那麼重要了，關鍵是要把「祖師爺」放在心中，平時的言行舉止都表現出對祖師爺的尊重。戲曲行業的傳統與嚴謹表露無遺。

## 喜 神

戲曲界除了供奉祖師爺老郎神外，對喜神的供奉也格外敬重。「喜神」到底是何方神聖？其實，喜神就是演戲所用的假娃娃。關於喜神是誰的問題，也有很多說法，有說是唐中宗的兒子或是唐玄宗的太子，但無論是誰的兒子，都是貴為皇子。所以喜神在舞台上，一般都是表現富貴人家的孩子，身份比較尊貴，像《四郎探母》中鐵鏡公主抱的娃娃。如果戲曲舞台上出現的小娃娃身份普通或是出現兩個小娃娃，怎

麼辦呢？這時就將椅披捲起來，用它來替代。因為喜神只能有一個。

還有一種說法──喜神只是一個道具娃娃。但是戲班為甚麼供奉一個道具娃娃呢？因為戲班演堂會戲，多是因為滿月、生日等喜慶日子，都與小孩有關，而道具娃娃可代替小孩，所以為表對其尊敬，稱為「喜神」。

喜神在舞台上可以隨意被演員抱着，臉可以面朝上，但是到了後台喜神的臉必須面朝下，或是用袖子遮蓋。因為人們見了喜神就要行禮，不勝其煩，因此讓喜神面朝下。

**戲曲加油站**

梨園行除了供奉老郎神和喜神外，不同工種也會單獨供奉專門的守護神，以保護他們在演出中能夠順利平安。武行供奉的是武猖神。樂隊供奉的是樂師李龜年。專門負責戲箱的箱倌單供青衣童子，又叫「指天劃地聾啞童子」，或尊稱「指天劃地佛」，意為箱倌在後台不可隨意亂說。後台的梳頭師傅則是供奉觀世音，原因是觀世音本為男身，女菩薩像為他的化身，而當時唱旦角的本為男性，演唱時則要扮演女性，與觀世音男變女相沾邊，所以奉其為祖師。

戲曲香港站

　　當代大多數香港粵劇戲班所供奉的「戲神」是華光、田及竇。據說華光原是天庭玉皇大帝手下的火神，因凡間演出粵劇，聲音驚擾到玉帝，被派下凡火燒戲棚。但華光看戲入迷，不忍加害於戲班，便教戲班子弟演戲時燒香和衣紙，使煙升上天庭，好令玉帝以為華光已經燒掉戲棚。由於得到華光的眷顧，戲班弟子免於火災，後世遂供奉華光為粵班戲神。

　　關於「田、竇」，據說在清代一個深夜，一群粵劇戲班子弟在田間看見兩個小孩在打鬥，由於所用武功十分新穎精彩，吸引着這些子弟。直至天亮，兩名小孩消失在田間及溝中的小洞（稱「竇」），戲班子弟猛然醒覺小孩是兩位仙人，於是把看見的武功運用在粵劇上，使舞台上的武打煥然一新。不久，這種新的武打風格傳遍所有粵班，吸引了不少觀眾，令班中子弟收入大大增加。由於不知兩位仙人的稱謂，戲班遂供奉「田」、「竇」為戲神。故此，今天粵班後台師傅位上放的「田」、「竇」像，都是小孩的模樣。

## 封 箱 戲

　　戲曲演出有很多應節戲，應節戲大多熱鬧、喜慶、吉祥並且有趣，這非常符合中國人過節的氛圍。

　　過去梨園行的規矩是，臘月二十三之後，各大戲班都會舉行盛大的封箱儀式。雖然各大戲班封箱的時間不一致，但大致都在臘月二十三之後臘月三十之前。在舉行封箱儀式之前，戲班都要演出最後一場戲，這場戲叫作「封箱戲」。由於封箱戲是結束一年的工作，帶着對過年的期盼，所以大家都是卯足了勁來演出拿手戲。各個戲班的封箱戲，多以「反串戲」的形式出現。「反串」是指演出與自身本工行當不同的戲，比如説，平時演勇猛剛正的花臉去反串演嬌滴滴的旦角，沉穩的老生行去演小丑。這些都會帶動觀眾的熱情，使場面熱鬧非凡，烘托出過年的氣氛，所以一般封箱戲都會特別賣座。

　　在封箱之前，會舉行跳加官儀式，找演員扮演福、祿、壽、喜、財神，唱吉利戲辭祈福。之後，戲班所有人員都要拜祭祖師爺，由管戲箱的箱倌兒把喜神面朝下放在戲箱，並且貼上「封箱大吉」的封條。舉行了封箱儀式之後，戲箱就不再打開了，要等到大年初一之後才能再次開箱演出。

## 打 鬧 台

　　打鬧台又稱「打開場」，舊時見於各大劇種，如京劇、

湘劇、揚劇等，都會採用「鬧台」的形式來開戲。「打通鼓」一般為三通，即頭通、二通、三通，每通之間會間隔片刻。一通鑼鼓節奏緩慢，目的是催演員趕快化妝，為上台做準備。二通是響通，場面上的人員以全堂打擊樂傾力為之，並且有固定的鑼鼓經，這時後台就應該各司其職，準備就緒了。三通是吹台，用嗩吶等演奏吉祥曲牌，吹奏逐漸加急變快，以此來告訴前後台，演出即將開始。在農村的演出，熾熱火爆的鬧台鑼鼓，可響震十里，具有極大的誘惑力。

## 打 炮 戲 、 堂 會 戲 、 義 務 戲

打炮戲：新搭班的演員與原班演員首次配戲演出，謂「打炮」；最初三天演出的最擅長、最拿手的劇目，就是打炮戲。

堂會戲：由個人出資，邀請演員在節日或是生日時，在自己的家中或是在戲院、飯店等地方為自己家專門做演出。堂會戲往往會邀請一些很有名的戲曲演員，演出時間相對較長。堂會戲的報酬也一般要高於演員平時演出的報酬，畢竟是專門的演出。

義務戲：指不取報酬的演出。舊時為了幫助貧窮的演員或是賑濟災荒、慈善事業募捐等各種社會公益活動，各戲班、名角會聯合起來舉行盛大演出。演出的收入除必要的開支外，悉數交梨園公會或有關機構。義務戲的演出劇目多為平日劇場所罕見，有時一些年事已高、平日不常露臉的著名演員也會參演。被邀請的名角平日裏都是唱大軸的，他們會聚一起共同合作唱一齣戲實屬罕見。各個流派、各種風格有機地融合一體，極大地促進了各藝術派別之間的相互借鑒、相互學習。這種打破戲班、打破派別的演出，為戲曲藝術的發展提供了難得的機遇。

戲曲加油站

1921 年 1 月 8 日，在第一舞台上演了一場救濟國業義務戲，即「窩窩頭義務戲」。金少梅在中軸特演獨有新劇《一笑緣》，即《聊齋志異》中嬰寧的故事；梅蘭芳先生在壓軸的新編《嫦娥奔月》中邊舞邊唱。大軸是楊小樓與郝壽臣二老的《拜山》。

1937 年，在北京舉辦了一場義演堂會，由張伯駒出演諸葛亮，京劇名角王鳳卿、楊小樓、余叔岩助演。這三大京劇名伶同台競藝，真可謂空前絕後，一時被戲曲界傳為佳話。曾有刊物撰文稱之為「偉大的空城計」，並題「此曲只應天上有，人間哪得幾回聞」。

# 戲曲諺語、術語

　　戲曲從業者在多年的表演實踐中，總結了許多經驗和見解，他們把這些經驗和見解寫成簡單好記、符合行業特色的諺語和術語。這些諺語和術語詞簡意深，哲理性強，對後學之輩有很強的指導作用，可謂是金玉良言。了解戲曲諺語、術語，可以加深我們對中國戲曲的認識。

## 一、戲曲諺語

### 舞台方丈地，一轉萬重山，出門三五步，咫尺是他家

　　「舞台方丈地，一轉萬重山」，這條戲諺講的是戲曲的寫意性特徵在舞台空間的體現。戲曲舞台空間為了反映多種多樣的生活場景，往往打破舞台條件的制約，採取寫意的方法表現空間。在戲曲舞台上轉一個身，説一句「到了」，就從一個地方到了另一個地方。即使這兩個地方相差十萬八千

里，演員在舞台上也如有孫悟空一樣的本領，説到就到。如《群英會》中「草船借箭」一折，人物由岸上到船上，由此岸到江心又到彼岸的曹營，都是通過虛擬的表演程式和技巧，在舞台上以寫意的方法加以表現。寫意的舞台空間處理是戲曲的一大優點，既衝破了舞台條件對空間表現上的極大局限，又使戲曲演出帶有簡潔、靈活、精緻、自由的特點，提高了觀眾的想像力和看戲的樂趣。

## 一 天 不 練 手 腳 慢 ， 兩 天 不 練 丟 一 半

這條戲諺是以誇張的修辭強調指出，戲曲演員對於已掌握的種種武功技巧必須常練不懈，持之以恆，否則即便是已經練成的功夫也會「回功」，甚至會得而復失。這類戲諺還有不少，如「一日不練，前功盡棄」。「拳不離手，曲不離口」、「不怕慢，就怕站」。常説的「一日不練自己知，兩日不練同行知，三日不練觀眾知」、「隔日不唱口生，三日不練手生」等諺訣都是指此而言的。

## 寧 穿 破 ， 不 穿 錯

戲曲中的人物，都有固定的扮相。穿甚麼服裝，都是根據人物的年齡、身份、性格、地位、文武官職而定的，要遵守一定的規範性。台上不能「賣闊」，服裝破舊一些沒關係，決不能貪圖新麗、華艷，不顧人物身份而離了「譜」。演員應遵守「寧穿破，不穿錯」的藝訣，一旦穿錯了，就破壞了劇情、人物，這在戲曲舞台上是絕對不允許的。

著名京劇演員鄭法祥過去在上海演連台本戲《西遊記》時，有一次資本家黃楚九為了以華麗的行頭招徠觀眾，買了全新的孫悟空服裝，鄭法祥因為這些服裝不符合所扮演的人物，一件也沒穿，寧穿舊的。

表演藝術家蓋叫天成名之後，蜚聲南北，但演武松這一角色時，仍穿一身舊的青褶子、衣褲，始終從武松這一特定人物出發，從不炫耀演員本人。這種從人物出發、忠於藝術、對藝術負責的精神值得學習。

## 裝龍像龍，裝虎像虎

演員在舞台上扮演特定的角色，要呈現藝術的真實感，要體現出這一個角色的特殊性。所謂「裝龍像龍，裝虎像虎」的「像」主要有兩方面的含義：一是演員的扮相要與角色應有的外在形象相符合。如袁世海之所以有「活曹操」的美譽，原因之一是他扮演的曹操，與角色的外在形象很匹配。二是演員透過聲與形顯露出來的氣質，要與角色應有的身份和內心狀態相符合。如楊小樓之所以有「活趙雲」的美譽，主要是因為他在《長阪坡》中的表演與趙雲這一獨特的古代將軍的情態和氣質相似。在這裏所說的「像」並不是指照搬生活真實，而是一種有真實感的藝術形態。

## 藝 不 輕 發

　　演員在舞台上不要為了討好觀眾，單純追求劇場效果，而輕易地賣弄技術技巧，破壞了藝術的完整性。如有些演員在台上不管劇情的需要、人物的感情，一味耍花腔、「灑狗血」，直到觀眾叫了「好」為止。「藝不輕發」即要求演員在舞台上要認真嚴肅，從戲劇的整體出發，對觀眾負責，對藝術負責。再者，即告誡演員，要熟練地掌握戲曲藝術的各種技術技巧，做到舉手投足準確無誤，唱、念、做、打隨心所欲。沒有練到家的技術，不能輕易拿到台上使。演員必須有嚴謹的創造態度，也要不斷加強藝術修養，勤學苦練。

## 二、戲曲術語

### 一 棵 菜

　　是指演員、音樂、舞美全體人員，為搞好戲曲舞台演出這一共同的目標，嚴密配合，演好一台戲。它強調戲曲演出是一個完整的藝術整體，這叫作「一棵菜」。

### 官 中

　　公共通用的意思，一般演員的服裝和道具及樂器等都是公用的，這些演員們公用的物品就稱為「官中的」。為除主要演員外的所有演員伴奏的琴師和鼓師叫做「官中場面」。適用於不同劇目、角色、行當的唱腔、演技叫做官中活。「官中」是與「專用」相對的術語。

## 兩門抱

「兩門抱」是戲曲的術語，指的是一個演員能夠扮演兩種不同行當的角色，或者是指某個劇目中的某個人物可以由不同行當的演員來扮演。第一種情況，有老生、武生，此「兩門抱」說的是一個演員既可以演老生戲，也可以演武生戲。第二種情況，如《八大錘》中的陸文龍既可以由小生來表演，也可以由武生來表演。因為陸文龍是一個年輕勇武的小男孩，小生來表演，可以體現他的稚氣和風度，而由武生來表演則可以體現他的勇猛和英氣，各有千秋，異彩紛呈。「兩門抱」說明了戲曲行當既有嚴格的一面，也有相對靈活的一面。

## 吃栗子

戲曲演員在舞台上因為台詞不熟或者心情緊張而念錯台詞，或者是念得結結巴巴，或者是將已念過的台詞又重複念出，這些都叫「吃栗子」，也叫作「吃螺螄」。

## 陰人

「陰人」指過去演戲時，在現場加詞、改詞、改動作，給同場演員造成需要立刻應對的尷尬局面；或者是琴師故意給演員定高調，演員演唱時需要特別加以應對。當場陰人是違反戲德的表現。

## 棒槌

「棒槌」一般是對不懂戲曲藝術的外行人的稱呼。棒槌是一種實心的木棒，以之比喻外行，含有諷刺對戲曲一竅不通的意思。內行諷刺外行，也叫「羊毛」。

　　粵劇藝人之間流傳的諺語，多少反映了他們的心態、戲班習俗和觀眾對他們的態度。例如，「戲擔人，人擔戲」是指好的劇本可以幫助藝人發揮所長，以至提升藝術水平；但遇上劇情犯駁，或有其他瑕疵的劇本，則需要演員運用個人藝術來彌補劇本的不足。「上台戲子、落台乞兒」、「唔窮唔學戲」、「唱戲爛草鞋、死咗冇地埋」、「學戲唔成三大害」、「戲子無情」均反映過去藝人的艱苦生活和受到社會人士的歧視。「行就行前、死就死先、企就企兩邊」是指戲班裏扮演梅香、兵卒的「下欄」演員的低微角色，引申指社會上身份低微的人物。「救場如救火」指戲班成員每每義不容辭地頂替有病的演員出場，或盡可能為忘記了曲詞的演員解圍。「一聲壓三醜」反映「聲」是演員成功的先決條件。此外，「食嘢食味道、睇戲睇全套」和「橋唔怕舊，最緊要受」早已變成廣府人的粵語「口頭禪」了。

第四章

時代

與 —————

戯　曲

# 戲 曲 與 媒 體

　　清末民初，戲曲藝術蓬勃發展，戲曲作為普遍的文化娛樂活動日益繁榮，戲曲班社的數量也在不斷增加。隨着戲班的大量湧現，各戲班之間的市場競爭也日益加劇，各大戲園、戲班都想盡辦法邀請各路名角加入，以此提高自身的實力和市場競爭力。為了吸引更多觀眾前來觀看，戲園、戲班不斷採用各種營銷手段來進行市場的開發與推廣，力求通過各種方法、途徑吸引到更多觀眾，從而獲得行業的優勢地位，獲取更多的經濟效益。

　　從清末民初至今，戲曲的傳播媒體發生了重大的改變。隨着電視、互聯網等新媒體平台、新娛樂內容的接連興起，我國的傳統戲曲也在不斷地利用電視、網絡等新媒體來普及和宣傳。晚清民初對戲曲的宣傳偏重商業利益的追求，而今天我們對戲曲的傳播推廣，更多的是對傳統文化的傳承與保護。

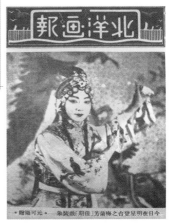

今日在明星登台之梅蘭芳「佳期」故裝像・元可隨贈・

## 紙質媒體：戲單與報刊

清末、民初的戲單相當於現在的演出節目單張、場刊。早在宋代，就有戲曲的廣告宣傳，當時勾欄瓦舍的興起，豐富了民眾的日常生活。在勾欄裏，演出班社用掛「招子」方式宣傳演出內容，招攬觀眾，其作用類似於今天的海報。

紙質戲單的出現就要晚很多，一般認為在清朝後期才出現。清代前期是沒有戲單的，觀眾進場看戲都會提前向戲園詢問今日演劇情況。到了清朝後期，為了滿足觀眾需求，出現了戲單。隨着以茶園、戲樓等專業演出場所為代表的商業性演出日益興盛，在商業競爭的推動下，印發戲單就成了各戲園必要的宣傳策略。民國時期，戲單內容已接近完備，單上寫有戲曲演出的時間、地點、戲班、演出劇目、演員等。如果戲班中名角上演個人獨腳戲，戲單上還會附有主角唱詞。戲單不僅漸漸成為演劇宣傳的一種廣告方式，同時也成為伶人在激烈的行業競爭中顯示身份與地位的重要手段。

戲單

　　民國初期，中國社會開始進入了紙質傳媒的時代，報紙、期刊等新興的媒體逐漸出現，並且隨着其種類和發行量的迅速增加，越來越受到人們的重視，紙質報刊業在社會生活中的作用越來越大，戲曲與報刊的關係日益密切，商業性的戲園抓住了商機，通過在報紙上刊登戲曲廣告、伶人新聞和劇評等方式，來擴大戲園、戲班的影響力。上海的《申報》最先刊登戲曲廣告，此後多家報刊積極仿傚，開創了戲曲藝術傳播的新時代。

　　戲曲廣告除了介紹戲園、劇目、演員、時間等基本信息外，還簡單介紹演員與劇目內容，大多用詞誇張華麗，尤其是對新戲的宣傳比重特別大。戲曲廣告極大地刺激了民眾對戲曲的消費欲望，為戲曲藝術的傳播和發展提供了更加廣闊的平台。尤其是報刊上的伶人軼事，成為一種娛樂消遣，花邊八卦新聞總是人們茶餘飯後的話題。當時各大報紙都十分樂於刊登戲界名伶的個人感情生活，這不僅提高了報紙的銷售，也提高了伶人的知名度，戲班也會以此為賣點吸引觀眾。當時轟動一時的梅蘭芳和孟小冬之戀，各大媒體都爭相報道，成為街頭巷尾的娛樂話題。

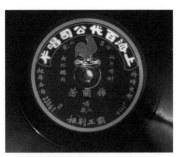

# 電子媒體：唱片、電影、電視、互聯網與移動終端

　　有別於戲單、報刊等紙質媒體，電子媒體的出現，使聲音和影像的記錄得以實現，傳播突破了時空的限制。電台廣播、唱片、電影、電視、互聯網及移動終端等都成為戲曲傳播的新方式，憑借各種傳播媒體，我們可以擴大戲曲的受眾群體，有效的推廣戲曲藝術，進而推動對中國傳統文化的認知與傳承。

　　19 世紀末留聲機傳入了中國，1917 年第一家唱片廠——百代唱片在中國成立。唱片的出現，使戲曲成為可以離開現場反覆欣賞的藝術。1917 年到 1937 年是中國戲曲唱片的繁榮期，唱片的發展和普及對當時戲曲的傳播產生了極為重大、廣泛的影響。學習戲曲需要拜師學藝，要口傳心授來實現教學，要求教授者與傳授者同時在場才能進行。然而戲曲唱片的出現，使戲曲的傳承方式更多樣化，更靈活，聽唱片也可以實現戲曲的傳承。京劇「音配像」工程就曾經得益於當年保留的唱片，通過音像的還原，讓大眾更加直接地欣賞到當時的名家名段。

譚鑫培主演《定軍山》劇照

　　自 1905 年由豐泰照相館拍攝的第一部電影——由譚鑫培主演的《定軍山》問世以來，戲曲電影作為獨特的藝術形式經歷了「戲曲紀錄影片」、「舞台紀錄電影」、「戲曲故事片」等發展過程。

　　新中國成立之後，戲曲電影進入了創作的高峰期。戲曲電影中涉及京劇、越劇、黃梅戲、豫劇、評劇、呂劇、崑曲、秦腔、潮劇、粵劇等許多劇種。這些劇種得以在全國範圍內廣泛傳播，電影的介入功不可沒。像 1953 年底推出的新中國第一部彩色戲曲藝術片越劇電影《梁山伯與祝英台》，就風靡一時，在香港創造了票房紀錄，被讚譽為「東方的《羅密歐與朱麗葉》」，擴大了越劇在海內外的影響，捧紅了一個劇種。這些優秀的戲曲電影不僅讓相關的劇種家喻戶曉，同時也讓觀眾對戲曲名角耳熟能詳，像常香玉、袁雪芬、新

鳳霞等人的名氣不輸當時的其他電影明星。20世紀60年代末70年代初，一些京劇樣板戲被拍攝成電影，形成了戲曲電影的一個小高潮，像《紅燈記》、《沙家浜》、《智取威虎山》等因為拍成電影而更加名聲大噪。《紅燈記》裏面的「我家的表叔數不清」、《智取威虎山》裏面的「今日痛飲慶功酒」這樣的唱段隨後而聞名全國。

　　隨着3D電影技術的進一步發展，戲曲電影又一次迎來了新的篇章。於2011年7月正式啟動的京劇電影工程，歷時五年，讓十部經典京劇走上了大銀幕，包括《龍鳳呈祥》、《霸王別姬》、《狀元媒》、《秦香蓮》、《蕭何月下追韓信》、《穆桂英掛帥》、《趙氏孤兒》、《乾坤福壽鏡》、《勘玉釧》、《謝瑤環》。由著名京劇演員尚長榮和史依弘主演的《霸王別姬》，是中國首部3D京劇電影。3D京劇電影將戲曲與3D電影技術相結合，戲曲中那些精緻的服裝、頭飾，還有演員的眼神、動作等細節的刻劃，都通過最新的3D技術得以立體的展現，使戲曲更加生動地呈現在觀眾面前。這十部京劇電影，以更為永久的形式鐫刻下了當代京劇人的身影，讓戲曲藝術更長遠、更廣泛地傳揚。

　　從著名京劇演員譚鑫培主演的中國第一部戲曲電影《定軍山》開始，中國電影的每一個發展節點都與戲曲有着密切的關係，而戲曲得以廣泛傳播、推廣，也離不開電影這一藝術形式的助推，京劇電影工程是新時期對戲曲傳播的新嘗試和新挑戰。

戲曲電視的發展從節目化到欄目化，再到成立專業的戲曲頻道，經歷了一個內容由淺入深、數量由少變多的過程。在 20 世紀 90 年代初，內地出現了眾多戲曲電視晚會和戲曲專題電視片，最早的戲曲電視晚會是 1992 年中央電視台的「春節戲曲晚會」，之後又出現了各種為節日慶祝而辦的戲曲晚會，而舉辦戲曲晚會的傳統也一直延續到今天。戲曲專

題電視片主要集中在對戲曲名人的介紹，讓觀眾對戲曲演員舞台之外的生活有了更多的了解。隨着電視的進一步普及，越來越多的戲曲節目變成常規的欄目，以更加穩定的面貌出現在觀眾面前。2001 年 7 月，中央電視台正式成立戲曲頻道，戲曲專業頻道的出現，使戲曲在當代傳播的廣度、深度都有所增加，從京劇到地方戲，從戲曲知識到戲曲表演，從戲曲比賽到戲曲新聞，讓觀眾全方位地感知戲曲、了解戲曲。其中，像《空中劇院》這一節目，以播放戲曲優秀劇目為目標，讓觀眾足不出戶就可以感受戲曲的魅力，欣賞名角的演出；又比如《梨園闖關我掛帥》這類節目，以問答競賽的有趣形式將戲曲知識傳播給受眾；《戲曲採風》則播報最新鮮的戲曲資訊。除了央視戲曲頻道，還有上海「七彩戲劇」等專業的戲曲頻道也相繼出現。

電視戲曲的出現和發展，尤其是專業戲曲頻道的成立，讓戲曲得以走進千家萬戶。電視戲曲讓看戲成為更簡單的事情，擴大了戲曲的傳播力和影響力。但是戲曲本身作為一門舞台藝術，電視戲曲並不能將戲曲的特性完整、真實地展現出來。比如一齣戲，觀眾在現場看到的是一個完整的舞台，每個演員的表演都在可視範圍之內，而電視的鏡頭是有選擇性的，會有特寫、中景，不可能一直是一個大全景展示舞台全貌。因此，觀眾在電視上看到的戲曲，一定程度上是被攝影機選擇了之後的戲曲，觀眾看到的也不是戲曲的原貌，這主要受電視傳播規律的限制。

如果説電視戲曲讓戲曲的傳播更加便捷，而網絡的發達則讓受眾對戲曲的主動獲取更加容易。電視的線性傳播讓節目必

須要等到播出時間才能看，而網絡就像一個寶藏，應有盡有，可以隨時獲取。而且喜歡戲曲的觀眾可以在網上交流心得，這是電視戲曲所沒有的。尤其是專業性戲曲網站的出現，把戲曲劇目、唱段等集中在一個頁面上，便於查找和欣賞戲曲。

近幾年，個人網上平台的相繼出現，讓戲曲的傳播更加廣泛、高速。許多戲迷朋友都將自己擁有的戲曲資料、消息等上傳分享，方便了戲曲文化的交流。另外，與戲曲名角在個人平台上與戲迷的互動，也增進了觀眾間的交流。像京劇余派女老生王珮瑜就經常在自己的官方微博和微信上發佈演出消息或者是自己演戲的一些感悟等，江蘇省崑劇院青年崑曲演員單雯亦有授權在 Facebook 上建立粉絲專頁，即時分享動態。戲曲演員無論台上還是台下，都與觀眾保持着交流和互動，這是新媒體的發展帶來的福利。

專業的戲曲網絡平台出現，也讓智能手機時代的戲曲傳播有了更便利的載體，出現了許多針對具體的劇種命名的網絡平台，或是專門針對看戲、聽戲的平台。像央視戲曲平台，作為專門的戲曲網絡平台，整合了戲曲界的資源，幾乎涉及戲曲的各個方面，包括戲曲界要聞、戲曲視頻、戲曲頻道直播、戲曲演出、戲曲評論等，滿足了戲迷多樣的需求。在移動互聯時代，只要拿出手機，輕輕一點，就能看到自己喜歡的節目，尤其是直播和視頻，適應現代觀眾的碎片化時間的使用，即可隨時隨地觀看感興趣的視頻。

戲曲的傳播與媒體的發展緊密聯繫，與時俱進，不斷地利用新的媒體手段來傳播、推廣戲曲是時代的要求，也是對戲曲自身的需要。

# 戲 曲 的 海 外 傳 播

## 一、從文本到舞台的傳播

戲曲的海外傳播從文本傳播到舞台演出傳播、從無意識地走出去到有意識地進行傳播、從個人傳播到有組織的傳播，經歷了一個從無到有、從淺層到深入的過程。

戲曲的海外傳播首先開始的是文本的傳播。自 1735 年《趙氏孤兒》第一次翻譯並介紹給歐洲以來，到 20 世紀 30 年代這兩百多年間，中國古典戲曲名著《趙氏孤兒》、《西廂記》、《竇娥冤》、《灰闌記》、《漢宮秋》、《救風塵》、《琵琶記》、《牡丹亭》、《桃花扇》、《長生殿》等幾十個劇目的全本或部分被翻譯成法文、英文、日文、德文、俄文、朝鮮文、越南文及拉丁文等。這些都是戲曲文本層面的傳播，很少有中國人主動進行傳播的案例，中國戲曲的對外傳播還處在被動的局面。

在舞台演出方面，19 世紀中國戲曲在海外的傳播已經涉及日本、美國等地，京劇武生張桂軒是把京劇帶出國門的

第一人。1891 年張桂軒應華僑的邀請，跟隨一個戲班到日本的長崎、大阪、東京等地演出了三年多，1895 年又到朝鮮演出，1896 年到俄國的海參崴、雙城子等地演出，直到 1908 年才回國。還有像高甲戲、粵劇等也都相繼出國演出，但這些演出主要是針對海外華人圈的傳播，實際上還沒有實現真正的戲曲的跨文化傳播。

## ···· 二、戲曲走向世界

　　1919 年梅蘭芳在日本的演出，才實現了真正意義上中國戲曲的海外傳播——傳播對象是外國人，並且是一次有意識地對外演出。1919 年 4 月 21 日，梅蘭芳率團赴日演出，跟團的演員有姜妙香、姚玉芙、高慶奎、貫大元等。從 5 月 1 日至 12 日在東京帝國劇場演出 12 場，演出劇目有《貴妃醉酒》、《天女散花》、《御碑亭》等，之後又在日本的大阪、神戶等地演出，梅蘭芳的戲曲藝術在日本引起熱烈反響，大受歡迎。1924 年梅蘭芳又應日本東京帝國劇場經理大倉喜八郎的邀請，二次東渡。繼梅蘭芳之後，著名京劇演員還有黃玉麟和小楊月樓也相繼到日本演出，他們的演出同樣受到喜愛。如果説訪日演出還只是在東方文化圈的戲曲交流，那麼，1930 年梅蘭芳的訪美演出則讓中國戲曲進入西方主流世界，並產生了巨大的影響。此次訪美是梅蘭芳首次在西方進行中國京劇的演出，成為中美戲劇交流的第一個高潮，在美國主流社會引起了廣泛的影響。梅蘭芳率全團共 24 人，從 2 月 16 日起，在紐約、芝加哥、華盛頓、舊金山等城市演出 72 場，演出劇目有《汾河灣》、《霸王別姬》及《紅

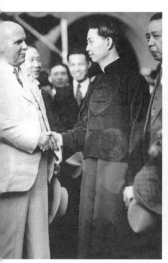

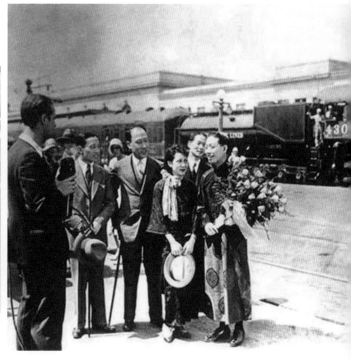

梅蘭芳訪美留影

線盜盒》、《刺虎》、《醉酒》、《蘆花蕩》、《西施》、《打漁殺家》、《別姬》、《麻姑獻壽》等，美國的觀眾與媒體給予了梅蘭芳高度的讚譽，梅蘭芳一夜之間在美國走紅，美國人為中國京劇和梅蘭芳的藝術所傾倒，他們瘋狂地「追星」。美國著名的電影演員差利‧卓別靈、范朋克等與梅蘭芳一起交流戲劇藝術，南加州大學和波莫納學院授予他文學博士榮譽學位，梅蘭芳的訪美，不僅讓他本人，更是讓中國戲曲享譽美國。

### 收穫戲迷無數的梅蘭芳

　　梅蘭芳在美國的演出，讓美國人認識了京劇，認識了梅蘭芳，在美國掀起了「梅蘭芳」熱，在紐約植物公司新發現的花被命名為「梅蘭芳」，在舊金山市政會議上委員們對梅蘭芳的歡迎辭和梅蘭芳本人的答謝辭都作為議案，永存在市政的檔案裏面。梅蘭芳一時間得到了美國人的萬般寵愛，也一躍成為國際文化名人。

　　胡適也在他的日記中記載道：「見着吳經熊，他新從哈佛回來，說美國只知道中國有三個人，蔣介石、宋子文、胡適之是也。我笑道，還有一個『梅蘭芳』。」（1930 年 8 月 24 日記）通過在美國的演出，梅蘭芳享有了一定的國際知名度，成為美國人眼中的中國代表人物。

　　1935 年，梅蘭芳應蘇聯對外文化協會邀請，率團赴蘇聯演出，本來計劃在莫斯科演五場，在列寧格勒演三場，後來因為觀眾的空前歡迎，改為在莫斯科演六場，在列寧格勒演八場。高爾基、斯坦尼斯拉夫斯基等文化界名人都觀看了梅蘭芳的演出。梅蘭芳和中國戲曲又一次在異鄉綻放光芒，吸引眾人的目光。

　　「四大名旦」之一的程硯秋也在 1932 年走出國門。他考察了西歐六國的藝術，並把這些在西方學到的經驗，借鑒運用於戲曲。比如程派劇目《鎖麟囊》裏，他將美國的電影《璇宮艷史》的插曲借鑒運用；在另一劇目《英台抗婚》中，也借鑒了西方的作曲方法來譜曲。程硯秋根據在歐洲的見聞及自己對戲曲的建議和想法，寫成了《程硯秋赴歐考察戲曲音樂報告書》，裏面深入研究了中西戲劇的異同，還在導演、表演、音樂戲劇教育等方面提出了關於中國戲曲未來發展的建議。

**戲曲加油站**

　　當年梅蘭芳訪美需要把中國戲曲的劇名翻譯成英文，讀下面這些英文劇名，你能猜到這是哪些戲曲劇目嗎？

COMPLETE PLAYS

1. *The Auspicious Hour and the Beating of Hung-niang*

2. *A Nun Seeks Love*

3. *Killing the Tiger General*

4. *The Goddess of the River Lo*

5. *Kuei-fei Intoxicated with Wine*

6. *The King´ Parting with his Favourite*

7. *Beauty´ s Smile*

8. *Mu-lan in the Army*

9. *The Pavilion of the Royal Monument*

10. *The Meeting of the Many Heroes*

答案：
1. 佳期、拷紅
2. 思凡
3. 刺虎
4. 洛神
5. 貴妃醉酒
6. 霸王別姬
7. 千金一笑
8. 木蘭從軍
9. 御碑亭
10. 群英會

　　早在 1852 年，粵劇戲班已到美國「舊金山」（三藩市）演出，自此，粵劇藝人便經常遠赴美國、加拿大、澳洲登台。1867 年，粵劇伶人在巴黎舉行的「第二屆世界博覽會」期間演出，吸引了不少歐洲人士的注意。名伶之中，白駒榮、新珠等人曾在 1925 年到美國「大中華戲院」登台獻藝。1931 年初，馬師曾應邀到舊金山「中央戲院」演出一年，豈料班主取巧，堅持演出 365 天才算「一年」，迫使馬師曾滯留到 1933 年 3、4 月間才能回到香港。名伶薛覺先在 1936 年領導「覺先旅行劇團」到新加坡、馬來亞等地演出。自 1950 年代開始，香港粵劇紅伶經常應邀到世界各地演出，不少更「落地生根」，最後成為當地公民，在各國弘揚粵劇。

## ⋯⋯ 三、新時期以來的戲曲對外傳播

　　新中國成立之後的相當長一段時間裏，戲曲成為了一項重要的文化交流手段和對外文化交流內容，代表着國家的形象。戲曲對外交流主要是國家組織的演出，包括參加國際文化交流、國際戲劇節、世界青年聯歡節等世界級的演出活動。

　　20 世紀 80 年代以來，戲曲的對外交流越來越多，很多戲曲院團都走出國門，對外的演出在劇種和劇目上都有所增加，在演出形式上也有所拓展。在文化走出去方針的指引下，大多數演出是以政府主導的出國演出。1980 年 8 月，北京京劇院到美國紐約、費城、華盛頓、洛杉磯、舊金山等地做商業演出，《紐約時報》、《華盛頓郵報》等發表評論和刊登大幅劇照，高度讚揚京劇是「世界上第一流的藝術」。2015 年 9 月 2 日至 3 日，京劇藝術家張火丁登上紐約林肯藝術中心，演出全本京劇《白蛇傳》與《鎖麟囊》。兩場演出無贈票，演出票全數售罄，《紐約時報》、《美國戲劇》等著名報刊給予了大篇幅的報道。從某種意義上來說，這不僅是一次藝術展示，更是一種文化盛事。張火丁在北美演出的成功，是優秀藝術家、經典藝術作品與高水平運營推廣團隊合力的結果，更是具有市場意識的結果。市場意識能使我們更全面地審視戲曲傳播的各個環節，充分認識當今社會對藝術管理與營銷活動專業性的需求。傳統戲曲要用現代意識和創新理念來推廣，讓戲曲真正能走出去。

　　個人赴外講學、教學是近年來較流行的戲曲對外傳播方式。戲曲界演員、專家到國外進行的講學、教學，可以具體

而系統地傳播戲曲藝術。如孫毓敏到美國進行的京劇教學工作，這對京劇的傳播起到了鞏固加強的作用，外國人通過對京劇的深入學習，更加了解和喜歡京劇。另外，培養專業的戲曲留學生也是改革開放以來中國戲曲海外傳播的新路向。培養外國的留學生，讓他們深入地學習戲曲，憑借他們對本國審美心理和文化的理解，幫助戲曲更順利地完成在海外傳播的任務，適應和滿足當地人們的審美需要。比如「洋貴妃」魏莉莎就是一個十分優秀的留學生。還有，通過長期駐紮在海外的戲曲團體來傳播京劇。儘管他們大多是業餘劇團，但是他們具有一定的穩定性，因而比那些短期到海外演出的團體更能夠起到穩定傳播戲曲的作用，讓外國觀眾始終保持着對戲曲的關注和喜愛，長期下來，對戲曲的海外傳播起到的作用不可小覷，可以形成一個相對穩定的海外戲迷群。

隨着社會的發展，在海外定居和生活的中國人逐漸增多，這些愈來愈多的海外演出面對和吸引的觀眾主要還是華人觀眾，戲曲對他們來説是緩解鄉思最有效的方式，他們也是戲曲在海外最忠實的觀眾。

# 戲 曲 的 當 代 傳 承

## ⋯⋯ 一、戲曲劇目的發展

　　時代在發展，戲曲也需要緊跟時代，創作屬於這個時代
的經典作品。20 世紀 80 年代迎來了一個充滿創新與探索的
時代。受到改革開放這一歷史大背景的影響和西方現代思潮
等新觀念的驅使，這一時期的作品更多地展現了劇作者主體
意識覺醒、人文主義關懷的審美敘事理念。劇作者更加努力
地追求並敢於表露出對歷史與現實的不同看法和獨特見解，
追求歷史的深度與哲理性，還獨樹一幟去開拓別人沒有寫過
的題材，或是站在新的角度洞悉別人開拓過的題材，寫出不
同的新意。當時出現了京劇《洪荒大裂變》、《曹操與楊
修》、《徐九經升官記》，川劇《潘金蓮》，梨園戲《董生
與李氏》等一系列作品。

### 《 曹 操 與 楊 修 》

　　新編歷史京劇《曹操與楊修》被譽為「新時期中國戲曲
里程碑式的作品」。《曹操與楊修》之所以能受到大眾的喜

愛，在於它處理歷史與現實關係的手法。雖然是取材於曹操與楊修兩個人物間的故事，但全劇並沒有以一個完整的故事作支撐，而是以兩人之間性格的衝突展開劇情。劇中的曹操與楊修分別是封建君王與知識份子的代表，通過兩人人格間不可調和的矛盾與對峙，寫出了知識份子精忠報國卻又壯志難酬的氣概，引起人們對歷史與現實的思考。兩種不同的人格內涵體現在曹操與楊修的形象特徵上。曹操與楊修的悲劇體現的是悲劇的人性深度，是作家對人的思考和反省。談及此劇的成功，離不開扮演曹操的京劇大家尚長榮和扮演楊修的言興朋，當然更離不開為此劇費盡心思的導演馬科。

20 世紀 90 年代的劇作者，更加追求歷史的深度，着重描寫歷史人物在特定歷史環境或事件中的存在狀態，對人物的行為與心理進行深刻的剖析；着重對歷史情境和人物內心的把握，塑造人物力求完滿，有別於傳統戲曲人物單一化、扁平化的情況。相對於以往戲曲多注重對故事情節生動曲折的描述，他們的作品更熱衷對人物的塑造以及對人性的追求，在故事情節的展開中完成人物的塑造。此時期出現了淮劇《金龍與蜉蝣》、越劇《西廂記》、黃梅戲《徽州女人》、梨園戲《董生與李氏》等。20 世紀末對現代戲的探索，有了非常重要的進展。像江蘇京劇團創排的京劇《駱駝祥子》和天津京劇院編演的京劇《華子良》，都是用傳統的戲曲表演手法來表現現實生活。祥子的「洋車舞」和華子良的「下山」都是運用戲曲的虛擬性表演，活用傳統技巧功法而大受好評。

## 《董生與李氏》

　　梨園戲是福建省的傳統戲曲之一，發源於宋元時期的泉州，距今已有八百餘年的歷史。梨園戲《董生與李氏》自1993年搬上舞台，獲獎無數，是一部既被專家學者讚譽，又被戲迷觀眾認可的戲曲作品，被譽為「幾乎無可挑剔的罕見之作」。該劇由著名編劇王仁傑創作，故事取材自尤鳳偉現代農村題材短篇小説《烏鴉》，但是搬到戲曲舞台上就變成了以古代為背景的劇情，人物和故事都被搬到了古代，由「臨終囑託」、「每日功課」、「隔牆夜窺」、「監守自盜」、「墳前舌爭」五幕組成。此劇講述彭員外臨終時，為防其妻李氏再嫁，託付董生「監管」，誰知董生在這個過程中喜歡上了李氏，兩人日久生情，衝破阻礙，終結百年之好。

　　《董生與李氏》的舞台表演中，戲曲的程式性、虛擬性被集中地展現，完全遵循傳統戲的創作規律。整場戲只有五幕，演員只有八個，主角就兩個人，道具簡單，服裝簡約精緻，加之梨園戲本身精緻的程式表演，説它是一齣傳統戲也完全會有人相信。在部分新編戲出現逐漸脱離戲曲本體、大量借鑒和利用其他藝術形式的趨勢，梨園戲卻能認清戲曲的本質，堅守對戲曲美學的執着，這背後是梨園戲的從業者對於自己劇種的自信，同時也是對於戲曲的自信。

　　新世紀以來，在政府的大力扶持下，全國的戲曲創作取得了豐碩的成果，各個院團也積極地進行創作，產生了不少優秀的作品。這一階段的劇目創作更加多元化，題材較過去有所拓寬，同時對舞台表現方式、表現手段進行了有益的探

索、實驗與創新。如實驗京劇《哪吒》，賀歲京劇《連升三級》、《宰相劉羅鍋》、《滿漢全席》，小劇場京劇《浮生六記》、《昭王渡》、《惜‧姣》等。另外，新世紀創作的劇目時代感較強，許多作品在藝術手段的運用上或是藝術審美的定位上，都比較貼近當下觀眾的欣賞習慣和心理距離。現代戲的創作演出更加進步，對傳統戲曲的表現手法能夠自覺運用。新世紀的戲曲舞台上湧現出諸多優秀的劇目，這些成功的既能夠得到專家好評又受觀眾歡迎的作品，都體現出創作者們對戲曲本體的恪守，以及對戲曲傳統美學特徵的尊重。戲曲要適應現代人的審美情趣進行創新，有創新才有發展、有觀眾、有市場。然而，創新要建立在對傳統精華的繼承、弘揚的基礎之上，尊重傳統，戲曲才有發展的可能。背離傳統，戲曲將越行越遠。

## •••• 二、青春版崑曲《牡丹亭》引發的
「戲曲青春」

　　崑劇、崑曲是中國戲曲中「雅」的代表，是「百戲之母」，集中國古典藝術與美學之大成，2001 年被聯合國教科文組織宣佈列入首批人類口頭和非物質文化遺產代表作。青春版《牡丹亭》就在這樣的大環境下應運而生，並在國內引起了一股「崑曲熱」。

　　2004 年一場名為「青春版《牡丹亭》」的演出讓崑劇重新回到了當代人的視野之中，成為媒體和觀眾熱議的對象，崑劇又一次「重生」。所謂的青春版《牡丹亭》，是因劇中主要演員皆為 20 歲左右的年輕人，他們是需要演出幾乎全本的《牡丹亭》。眾所周知，無論是崑劇還是其他劇種，從來都是以演員為中心的，演員年紀越大，人生體驗越深，演得越好，越有味道。崑劇在這一點上尤其明顯，因其念白、唱詞常常深奧難解，所以崑劇歷來重視「載歌載舞」的表演來幫助觀眾理解其意思。一齣這樣的大戲起用年輕演員當主角，是少見的。事實上，這是青春版《牡丹亭》團隊充分考慮到現代人審美眼光的結果，他們期望首先從視覺上抓住觀眾的眼球，以青春靚麗的年輕演員吸引當代觀眾，進而進一步地關注崑劇本身。如此，青春的《牡丹亭》激起了當代年輕觀眾對崑劇前所未有的喜愛和關注，沈豐英、俞玖林等青年演員也成為年輕人追捧的明星。

　　青春版《牡丹亭》可以說是崑曲列入世界非遺之後，崑劇、崑曲界的最重磅演出。青春版《牡丹亭》開創了一種全

新的模式，它以青春之名，展示傳統的崑劇、崑曲，吸引年輕的觀眾。2004 年 4 月 29 日至 5 月 2 日在台北市國家戲劇院首演，演出了上、中、下三本，引起了強烈的反響。同年 6 月 11 至 13 日，青春版《牡丹亭》在蘇州大學開始全國巡演，也是其校園演出的第一站。接着，青春版《牡丹亭》的校園演出走入北京大學、北京師範大學、復旦大學等南北高校，在媒體和觀眾的叫好聲中傳播開來，成為備受矚目的文化盛事。在內地演出受到熱情追捧的情況下，青春版《牡丹亭》順勢進行赴美演出，在美國同樣是大受歡迎，引起了美國社會對中國戲曲的廣泛關注，而這距 1930 年梅蘭芳訪美已經過了七十餘年。

青春版《牡丹亭》的成功運作帶動了一系列青春版戲曲的創作，比如青春版崑劇《玉簪記》、青春版崑劇《1699·桃花扇》、青春版京劇《曹操與楊修》、青春版婺劇《穆桂英》、青年版粵劇《帝女花》等。一時間，戲曲舞台洋溢着青春的活力，培養了一大批的青年演員，亦讓他們有更多的機會走上舞台，鍛煉自己、提高自己，也收穫了自己的支持者。青春版《牡丹亭》為代表的劇目以青春的演員吸引青春的觀眾，適應了當代青年觀眾的審美觀，為戲曲界培養了一大批青年觀眾，令戲曲再次煥發青春光彩，受到人們的注目。

# 崑曲《牡丹亭 · 遊園》選段

【皂羅袍】

原來姹紫嫣紅開遍，

似這般都付與斷井頹垣，

良辰美景奈何天，

便賞心樂事誰家院。

朝飛暮捲，

雲霞翠軒，

雨絲風片，

煙波畫船，

錦屏人忒看的這韶光賤。

【好姐姐】

遍青山，啼紅了杜鵑，

那荼蘼外煙絲醉軟。

那牡丹雖好，他春歸怎佔的先。

閒凝眄，（兀）生生燕語明如翦，

聽嚦嚦鶯聲溜的圓。

**出版**

中華書局（香港）有限公司

香港北角英皇道四九九號北角工業大廈一樓 B

電話：（852）2137 2338

傳真：（852）2713 8202

電子郵件：info@chunghwabook.com.hk

網址：http://www.chunghwabook.com.hk

**發行**

香港聯合書刊物流有限公司

香港新界大埔汀麗路三十六號

中華商務印刷大廈三字樓

電話：（852）2150 2100

傳真：（852）2407 3062

電子郵件：info@suplogistics.com.hk

**印刷**

美雅印刷製本有限公司

香港觀塘榮業街六號海濱工業大廈四樓 A 室

**版次**

2020 年 2 月初版

©2020 中華書局（香港）有限公司

**規格**

16 開（210mm×152mm）

**ISBN**

978-988-8675-06-7

# 中國戲曲入門

中國戲劇出版社編委會　編

——————

陳守仁　導讀、編審

責任編輯　黃懷訢
裝幀設計　黃希欣
排　　版　時　潔
印　　務　劉漢舉